KB155904

래디컬 뮤지엄

클레어 비숍

RADICAL MUSEOLOGY

래디컬 뮤지엄
— 동시대 미술관에서 무엇이 '동시대적'인가?

현실문화

일러두기

1 외국어 고유명사 표기는 국립국어원의 표기 용례를 따랐다.
 표기의 용례가 없는 경우, 현지 발음을 따르되 관용적으로
 사용하는 이름과 크게 어긋날 때는 절충하여 표기했다. 원어명은
 본문에서는 가급적 병기하지 않는 대신 모두 색인에서 병기했다.
2 본문에서 작품명은 〈 〉, 전시명 및 잡지명은 《 》, 논문명은 「 」,
 저서명은 『 』로 표시했다.
3 강조된 문장이나 단어는 ' '로 표시했다.
4 원서에서 'the contemporary'는 '동시대'로, 'contemporary'는
 '동시대적', 'contemporaneity'는 '동시대성'으로,
 'contemporariness'는 동시대라는 상태를 가리키는 것으로 보고
 '동시대임'으로 표시했다. 'Contemporary art'는 대체로 '동시대
 미술'로, 'Museum of Contemporary Art'는 동시대 미술관으로
 썼으나, 부분적으로 현대미술관이라 쓰기도 했다.
 'Contemporary Art Center'의 경우에는 '아트센터'라는 말이
 기관의 성격을 가리키기 때문에 ' 컨템포러리 아트센터'로 썼다.
 'Modern art'의 경우, 원문에서 대개 특정 시기의 예술작품을
 지칭하므로 (폭넓게 쓰이는 '현대미술' 대신) '근대미술'로
 표시했으나, 뉴욕 'Museum of Modern Art'의 경우 '현대미술관
 (모마)'으로 번역했다
5 원서에서 'display'는 맥락에 따라 각각 디스플레이, 전시, 전시
 방식으로 표시했다.
6 '미술관 관객'에 대한 용어로 저자는 'viewer', 'spectator',
 'audiences'를 쓰고 있으나, 여기서는 '관객' 혹은 '관람자'로
 일괄 표기했다. 'Spectatorship'의 경우, '관람'으로 쓰고 있다.
7 저자의 원주는 미주로, 옮긴이 주는 각 장의 끝에 [*]로
 표시하여 실었다.

차례

1 들어가며

동시대 미술관에 관해 미술사가가 쓴 마지막
논쟁적인 글이 1990년에 로절린드 크라우스가 쓴
「후기자본주의 미술관의 문화 논리」라는 점은
놀랄 만한 일이다. 이 글은 제목뿐 아니라 냉혹한
비관주의에서도 프레드릭 제임슨의 후기자본주의
문화비평에 빚을 지고 있다. 크라우스는 자신이
파리 시립근대미술관과 매사추세츠 현대
미술관에서 근무했던 경험을 바탕으로, 예술
작품과의 심도 있는 만남이 새로운 경험 목록을
만드는 것보다 부차적인 것이 되어버렸다고
주장했다. 그녀의 견해에 따르면 미술관 건축물이
하이퍼리얼리티의 닻을 올려놓는 바람에 글로벌
hyperreality
자본의 비물질화된 흐름과 일맥상통하는
탈신체화의 효과를 가져왔다는 것이다. 이러한
disembodiment

미술관을 찾는 관객들은 고도의 개별화된 예술적 통찰을 얻는 대신, 예술에 앞서 먼저 공간에 도취된다.[1] 크라우스의 글은 여러모로 선견지명이 있었다. 글이 나온 후 10년 동안 동시대 미술을 전문으로 하는 새로운 미술관들이 전례 없이 급증했고, 엘리트 문화의 귀족 기관이었던 19세기 박물관 모델이 오늘날 여가와 오락을 위한 포퓰리즘 사원으로 바뀌었다. 확장된 규모와 사업의 거대화는 이러한 변화의 두 가지 주된 특징으로 나타났다.

그러나 오늘날 한결 급진적인 미술관 모델이 그 형태를 갖추고 있다. 이러한 모델은 더 실험적이면서도 건축의 영향을 덜 받으며, 우리들의 역사적인 순간에 대해 더욱 더 정치적인 참여를 제안하고 있다. 네덜란드 에인트호번의 반아베 미술관, 마드리드의 레이나소피아 미술관, 슬로베니아 류블랴나의 메텔코바 동시대 미술관과 같은 유럽의 세 미술관은 미술기관과 그 가능성에 대한 우리의 인식을 바꾸기 위해 그 어떤 개별적인 예술작품보다 훨씬 더 많은 것을 해낸다. 이 세

곳은 큰 것이 좋은 것, 좋은 것은 풍족한 것이라는
지배적인 주문(呪文)에 설득력 있는 대안을
제시한다. 이 미술관들은 블루칩 대세를
좇기보다는 가장 넓은 범위의 가공물을 이용해
artifacts
예술이 특정 역사와 맺는 관계를 보편적
연관성이라는 맥락에서 살펴본다.[2] 그들은
1퍼센트의 이름으로 말하는 게 아니라 (현재 혹은
과거에) 주변화되고 열외로 취급되고 억압받은
구성원들의 관심사와 역사를 대변하고자 한다.
[물론] 이 미술관들이 예술을 역사 일반에
예속시킨다는 의미는 아니다. 그보다는 시각
생산물의 세계를 동원하여 예술이 역사의 바른
편에 서야 하는 필연성을 이끌어내고자 한다는
것이다.

이 세 미술관들 모두가 '동시대'라는 범주를
the contemporary
재사유하는 과업에도 참여하고 있다는 점은
우연이 아니다. 이 글에서 나는 서로 상반되는
동시대성의 두 가지 모델을 제시하려고 한다. 첫
contemporaneity
번째는 현재주의*와 관련이 있다. 이것은 현재의
순간을 우리 사고의 지평과 종착지로 간주하는

상황을 말한다. 이것이 오늘날 예술에서 '동시대'라는 말이 사용되고 있는 지배적인 용법이다. 이러한 현상을 뒷받침하고 있는 것이, 우리의 순간을 글로벌한 전체 차원에서 이해할 수 없다는 무력함과, 이러한 몰이해를 현재의 역사적 시기를 구성하는 조건으로 인정해버리는 것이 그것이다. 이 글에서 전개하려는 두 번째 모델은 이 세 곳의 미술관이 수행하고 있는 실천에서 힌트를 얻었다. 여기서 동시대는 시간성을 보다 급진적으로 이해하는 변증법적 방법이자 정치적 프로젝트로 이해할 수 있다. 시간과 가치는 내가 '변증법적 동시대성'이라고 부르게 될 개념을 만드는 데 있어 성패를 좌우하는 결정적인 범주임이 드러날 것이다. 왜냐하면 이 개념은 작품의 양식 혹은 시기, 그리고 작품에 대한 접근 방식조차 지정하지 않기 때문이다. 이런 범주로 미술관을 연구할 때의 성과 중 하나는 미술관, 미술관이 떠받드는 예술의 범주, 그리고 미술관이 생산하는 관람의 양태를 재사유하는 것이다.

* <u>현재주의</u>(presentism): 이 글에서 현재주의는 역사주의에 대한
대안으로 제시된다. 역사주의는 과거를 현재의 전사(前史)로
파악하는 식으로 역사를 현재화하는데, 그럴 경우 역사는 항상
승자의 기록이 될 수밖에 없다. 발터 벤야민은 이런 역사주의를
비판하며 과거를 기억함으로써 현재를 기록하는 역사를
제안한다.

MUSEUM

ART

2 동시대 미술관들

지난 20년간 미술관이라는 하나의 범주가 매우
다양해진 것을 볼 수 있지만, 사유화라는 지배
논리가 세계 어디에서나 공통적으로 반복되고
있다. 유럽에서는 '긴축재정'의 명목으로 문화에
대한 공공기금이 점차 축소되었고, 기부와 기업
스폰서십에 대한 의존이 점점 더 심해지고 있다.
미국에서의 상황 역시 항상 그래 왔지만, 굳이
공익과 사익을 구분하지 않은 채 이 같은 의존
현상이 빠른 속도로 심화되고 있다. 2010년
1월에는 미술상(商)인 제프리 다이치가
로스앤젤레스 현대미술관의 디렉터로 임명되었다.
MoCA
두 달 후, 뉴욕의 뉴뮤지엄은 이 미술관의 억만장자
이사인 다키스 조아누의 소장품으로 전시를
열었는데, 이 전시기획을 (이미 조아누가 소장하고

있는 작품의 작가이기도 한) 제프 쿤스에게
맡기면서 큰 논란이 되었다. 한편 뉴욕 현대미술관
(이하 '모마')이, 이사들이 최근에 구입한
작품들을 바탕으로 영구 소장품을 정기적으로
전시에 다시 걸고 있다는 것은 공공연한 사실이다.
때때로 동시대 미술관들이 역사 연구의 역할을
상업 갤러리에 넘겨버린 것처럼 보일 수도 있다.
일례로 가고시안 갤러리는 전통적인 미술관들에서
유명 미술사가들이 세심하게 기획해왔던 근대
거장들(만조니, 피카소, 폰타나)에 대한
블록버스터 전시들을 시리즈로 개시했다.

라틴아메리카의 경우, 1960년대부터 공공기금을
받는 미술관들—예를 들어, 대학 부설기관으로
각각 상파울루와 리마에 있는 상파울루 대학 현대
미술관과 리마 현대미술관—이 있었지만, 가장
유명한 현대미술 공간들은 모두 사설 기관이다.
바로 멕시코시티의 후멕스(1999), 부에노스
아이레스의 라틴아메리카 미술관(2001), 브라질
벨로 호리젠테 근처의 이노팀 컨템포러리 아트
센터(2006)가 그러하다. 아시아에서 소장품

기반의 가장 큰 현대미술관도 모두 부유한 개인이
설립했거나(2003년 문을 연 도쿄의 모리 미술관,
2012년 상하이의 롱 미술관), 기업(삼성미술관
리움, 서울, 2004)이 설립했다. 아주 최근에서야
중국에서도 첫 번째 공공 현대미술관인 상하이의
파워 스테이션(2012년 10월)이 세워졌고,
세계에서 가장 큰 현대미술관이 될 홍콩의
엠플러스가 2015년에 문을 열 예정이다.* 그러나
아시아의 많은 미술관들은 소장품 정책에 대한
의지가 약한 편이기 때문에 기획전 중심의
쿤스트할레*로 볼 수도 있을 것이다. 베이징의
투데이 미술관(2002), 상하이의 민생미술관
(2008)과 록번드 미술관(2010), 혹은 광저우의
광둥 타임스 미술관(2010)을 떠올려보자.

평론가들이 주시해온 것처럼, 이러한 사유화
현상을 시각적으로 표출할 수 있었던 것은
'스타건축'의 승리 때문이었다. 미술관의
starchitecture
콘텐츠보다 외피가 더 중요해졌다. 1990년에
크라우스가 예견했듯이, 이로 인해 작품은 거대한
후기산업적 격납고 안에서 마치 길 잃은 것처럼

17

보이게 되거나, 건물의 외피와 겨룰 정도의 초대형
사이즈로 작품을 설치하게 되었다. 미술관들은
미술관 간판이 될 건축을 항상 지지하기는 했지만,
건축이 이렇게 극단적인 형태로 새로운 미술관의
아이콘이 된 것은 비교적 최근의 현상이라 할 수
있다. 1989년 아이 엠 페이의 루브르 피라미드가
초기 기준점이었다면, 유럽의 최근 아바타들은
시게루 반이 설계한 퐁피두 메츠나 로마에 있는
자하 하디드의 막시로, 둘 다 2010년에 문을
열었다. 게다가 아부다비에 생겨날 미래의
그림자는 이러한 목록에 문화 간의 긴장을
추가하게 될 것이다. 바로 눈이 휘둥그레질 정도로
거대한 규모의 수많은 건물군 일부를 이루면서
미술과 퍼포먼스를 수용할 예정인 프랜차이즈화된
루브르와 구겐하임이 그것이다. 동시대 미술관이
펼치는 이와 같은 전 지구적 파노라마에서 이들을
묶는 공통점은 소장품, 역사, 입장이나 임무에 대한
관심사가 아니다. 그보다는 이미지의 층위, 즉
새로운 것, 쿨한 것, 사진 찍기 좋은 것, 잘 디자인된
것, 경제적으로 성공적인 것의 층위에서
동시대성이 상연되고 있다는 느낌이다.[3]

동시대 미술이 언제 이렇게 매력적인 하나의
범주가 되었단 말인가? 1940년으로 되돌아가보면,
애드 라인하르트가 디자인한 미술가의 선언문*은
과거를 단순히 전시하기보다 현재를 보여주는
모마의 능력을 의심하면서 "(뉴욕) 현대미술관은
과연 얼마나 현대적인가?"라고 물었다.

How Modern is the Museum of Modern Art?

미술가들은 미술관 앞에서 피켓을 들고 20세기
초의 유럽 화가나 조각가의 작품 대신에 당대 미국
작가들의 작품으로 전시할 것을 요구했다.[4]
이 일화는 당시의 관장인 알프레드 바에게 현대란
심미적 특질(진보적이고 독창적이고 도전적인

modern

것)을 의미하는 것으로, 살아 있는 작가들의
작품을 의미할 뿐인 동시대의 안전하고
아카데믹하며 '얌전하게 중립적인' 특질과는

contemporary

비교되는 것이라는 점을 말해준다.[5] 전후 시기에
미술관들은 '현대' 대신에 '동시대 미술'이라는
단어를 즐겨 사용하기 시작했다. 1947년 런던에
ICA가 설립되었고, 이곳은 많은 유사한 명칭의

Institute of Contemporary Arts

공간들이 그랬던 것처럼 영구 소장품을
구축하기보다는 기획전을 보여주는 것을 택했다.[6]
이러한 예시에서 다시 한 번 '동시대'는 양식이나

시기보다는 현재에 대한 주장과 관련이 있다. 반면
보스턴의 현대미술관은 국제주의의 선봉에 섰던
Institute of Modern Art
모마와 구별 짓기 위해 1948년 동시대 미술관으로
Institute of Contemporary Arts
이름을 바꾸었으나, 결국 이것은 '동시대'에 대한
한층 폭넓은 범주에 의존하여 지역주의적이고
상업적이고 보수적인 의제를 정당화하게 되었다.[7]

미술관이 현재주의자*가 되는 이야기에서 뉴욕
뉴뮤지엄은 중요한 과도기적인 사례이다. 모마와
휘트니 미술관의 대안으로 1977년에 설립된
이곳은 초대 디렉터인 마샤 터커의 비호 아래
'반(半)영구 소장품'을 구축했다. 1978년에 시작한
이 소장품 작업은 전통적인 미술관에서 수용하지
못했던 종류의 작품들, 즉 탈물질화 미술, 개념
미술, 퍼포먼스, 과정 기반 미술에 주력했다. 이
같은 작품은 주변화된 주체의 위상을 재현하면서
레이건 시대의 정치에 대한 반대의 뜻을 표명했다.
미술관의 계획은 현재에 계속 시선을 돌림으로써
소장이라는 개념을 불안정하게 만드는 것이었다.
작품은 미술관에서 이뤄지는 전시에서 기록의
한 형태로 선택될 수도 있지만, 10년이 지나면 더

NEWMMMMMMMMMMMM

최근의 작품들에 자리를 내주기 위해 매각되었다.
이 같은 소장 모델은 새로운 것이 아니었다.
1818년 파리의 뤽상부르 미술관이 생존 작가를
위한 미술관이 되었을 때 시행되었던 일과 거의
Musée des artistes vivants
같은데, 이 미술관의 명칭은 '역사적인'(예컨대
사망한) 예술가를 위한 루브르 박물관과 직접적
대비를 보이기 위한 선택이었다. 이러한 모델은
1931년 모마의 알프레드 바한테도 이어졌다.
작품은 구입 후 50년 후에 매각되거나, 영구 보존을
위해 메트로폴리탄 미술관에 넘겨졌고 이 정책은
1953년까지 이어졌다. 뉴뮤지엄의 '반(半)영구
소장품'은 (제도 비판과 시스템 미술*로 알려진)
1970년대의 대안적인 미술 실천들과 (찰스 사치의
지속적인 소장품 순환을 예로 드는) 1980년대 시장
논리 사이의 가교가 되었다는 데서 특색을 갖게
되었다.[8] 반면에 반영구 소장품은 작품의 반입
반출을 허용하고 동시대 미술에 대해 옳거나 권위
있는 이야기를 거부하면서 '반(反)소장품'으로
기능했다. 다른 한편으로 끝없이 이어지는
이와 같은 움직임 때문에 미술관은 "(작품의)
노후화라는 개념의 유행 행렬에 순응하게"

되었다.[9] 이후 터커는 소장품의 반영구성이 현재와 과거 간의 대화를 만들기보다는 현재를 위한 과거로의 접근을 거부하게 한다는 걸 깨달았다. 오늘날 뉴뮤지엄의 웹사이트에는 670점 가량의 소장품에 대한 언급은 찾아볼 수 없고 "소장하지 않는 기관"이라고 명시하고 있다.[10] 대신에 유명 생존 작가(또는 최근에 작고한 작가)의 개인전이나 단체전, 트리엔날레를 강조한다. 현재 동시대 미술을 보여주는 구겐하임 미술관, 휘트니 미술관, 모마나 메트로폴리탄 미술관과 특별히 구별되는 지점이 없다. 오직 구별 가능한 차이는 브랜딩일 뿐이다. 뉴뮤지엄의 관객은 좀 더 젊고 힙하다.

* 엠플러스(M+): 홍콩의 서구문화구(West Kowloon Cultural District Project) 사업의 일환으로 2012년 시작된 미술, 디자인, 건축과 영상을 위한 미술관이다. 현재 헤르조그 & 드 뫼론의 설계로 미술관 건물의 공사를 진행하고 있으며 2018년 완공될 예정이다. 20세기와 21세기 미술을 중심으로 소장품을 구축하고 있고, 홍콩 및 해외의 여러 지역에서 토크, 세미나, 전시 등을 진행하고 있다. 웹사이트 <www.westkowloon.hk>를 참조할 것.

* 쿤스트할레(Kunsthalle): 독일어권에서 전시 공간을 뜻하는 말로, 일반적으로 비영리 조직에 의해 운영되며 영구 소장품이 없는 동시대 미술의 전시 기관을 의미한다.

* 미술가의 선언문: 미국 추상미술가 그룹(American Abstract Artists)과의 협업으로 애드 라인하르트가 디자인한 인쇄물로, 1940년 4월 15일 모마의 전시 정책에 반대하는 피켓 시위에서 배포되었다. 이는 1939년 모마에서 《우리 시대의 미술》(Art in our time)이라는 이름으로 전시를 기획하면서 피카소, 서전트, 호머 등의 작업을 전시하는 데 반해 추상미술가들의 전시 요구를 2년에 걸쳐 거절하고 생존 작가들의 작업을 전시하지 않는 것에 대한 항의의 일환으로 만들어졌다.

* 현재주의자(presentist): 현재주의(presentism)와 연결된 개념으로, 앞장에서 "우리 사고의 지평과 종착지로서 현재의 순간을 취하는 걸 조건으로 삼는" 것으로 설명한다. 이 장에서는 현재를 위해 과거에 접근하지 않는 미술관들의 변화를 설명하기 위해 쓰였다.

* 시스템 미술(systems art): 1960년대 후반과 1970년대 초반에 나타난 개념미술 작업과 작가 들을 설명하는 용어로 사용되었다. 이들은 오브제 제작에 치중하던 종래의 미술을 거부하고 주변 세계에 조응 가능한 미술 제작을 지향했다. 종종 반형태(anti-form) 프로세스 아트, 시스템 미학(systems esthetics), 사이버네틱 미술 등의 용어와 중첩되어 쓰인다.

MET MOMD NEW
 MOMUM

3 동시대를 이론화하기

밀레니엄을 기점으로 동시대 미술관의 번영과
함께 동시대 미술에 대한 연구는 학계에서
급성장하는 주제 영역이 되고 있다. 이 연구에서
특히 '동시대'에 대한 정의가 움직이는 표적이
되고 있다. 1990년대 후반까지 '동시대'라는
용어는 1945년 이후의 작품을 지칭하는 '전후'의
post-war
동의어로 간주되었었다. 하지만 대략 10년
전부터는 1960년대 즈음에 시작한 것으로
재조정되었다. 이제 1960년대와 1970년대는
일반적으로 본격 모더니즘으로 여겨지는 경향이
high modernist
있다. 그리고 공산주의가 몰락하고 글로벌 시장이
출현하는 1989년을 새로운 시대의 시작으로 봐야
한다는 주장이 제기되었다.[11] 저마다 다른 이 시대
구분은 각기 장단점이 있지만, 핵심적인 결함은

이런 구분이 서구적인 시각에 따라 작동된다는 점이다. 중국의 동시대 미술은 (문화혁명의 공식적인 종말과 민주주의 운동이 시작되는) 1970년대 후반부터, 인도는 1990년대부터 시작된다. 라틴아메리카에는 현대와 동시대의 실제적인 구분이 없다. 이 구분은 헤게모니적인 서구의 범주에 순응하는 것을 뜻하기 때문에 근대성이 실제로 실현되었는지 아닌지를 둘러싼 논의가 여전히 지배적이다. 아프리카에서 동시대 미술은 식민주의의 종식(영어권 식민지 및 불어권 식민지 국가에서는 1950, 1960년대 후반, 포르투갈 식민지 국가에서는 1970년대) 이후, 혹은 더욱 최근인 (남아프리카공화국의 아파르트헤이트가 끝난 이후, 첫 번째 아프리카 비엔날레가 시작하고 『아프리카 현대미술 저널』이 창간되던) 1990년대에 이르기까지 다양한 시기와 더불어 시작된다.[12]

따라서 동시대 미술을 시기로 구분하려는 시도는 제대로 작동하지 않을 뿐만 아니라, 전 지구적 다양성도 수용할 수 없다. 그런 점에서 최근

대다수 이론가들은 동시대 미술을 담론적인
범주로 위치시키고 있다. 철학자 피터 오스본은
discursive
동시대를 '작동하는 허구'로 규정한다. 즉 이것은
operative fiction
본질적으로 상상력의 생산적인 행위라는 것이다.
왜냐하면 우리는 일체감이란 것을 우리가
결코 파악할 수 없는 전 지구적 시간성을 한데
아우르는 현재의 결과로 보기 때문이다. 결국
동시대란 그 자체로 정체 시간이다.[13] 보리스
time of stasis
그로이스에게 모더니즘은 영예로운 미래를
(이런 아방가르드 유토피아주의나 스탈린
시대 5개년 계획으로) 실현한다는 미명 아래
현재를 뛰어넘으려는 갈망으로 특징지어졌다.
반대로 동시대성은 공산주의의 몰락으로 촉발된
"장기적이고 잠재적으로 무한한 지연의 시기"로
특징지워진다.[14] 오스본과 그로이스 모두에게
정적이고 지루한 현재는 미래 지향적 모더니즘을
대체하고 있다. ("우리는 어떤 미래로도 인도해
주지 않고 그 스스로를 재생산하는 현재 안에
갇혀 있다."[15]) 그로이스는 반복의 세속적인
의례를 언급하면서 비디오 루프를 시간성과의
새로운 관계에 대한 동시대 미술의 예로 드는데,

이것이 "예술을 통한 시간의 비역사적인 과잉"을 만든다고 주장한다.

다른 이론가들은 동시대를 시간적 이접*의 문제라고 주장해왔다. 이를테면 조르조 아감벤은 동시대를 시간적 파열에 근거한 상태로 상정하고, temporal rupture 이렇게 쓰고 있다. 동시대적임은 "시차와 시대 contemporariness 착오를 통해 시대에 들러붙음으로써 시대와 맺는 관계이다." 그리고 이 같은 시기상조나 '시간의 차이'에 의해서만 자신이 사는 시대를 진정하게 응시할 수 있다.[16] 그는 동시대적임을 "시대의 어둠에 시선을 고정하고" "펑크 낼 수밖에 없는 약속 시간을 지키는 것"으로 묘사했다.[17] 시대 착오는 또한 이 문제와 씨름하는 몇 안 되는 미술사가 중의 한 명인 테리 스미스의 독해에도 스며들어 있다. 그는 동시대를 모더니즘과 포스트 모더니즘 담론 모두의 반대편에 놓아야 한다고 설득력 있게 주장해왔는데, 동시대가 이율배반과 비동시성의 특징을 띠고 있기 때문이다. 즉 asynchronies 전 지구적 통신 시스템의 확산과 소위 시장 논리의 보편성에도 불구하고, 동시적이고 양립할 수 없는

30

상이한 근대성의 공존, 여전히 진행 중인 사회적
불평등과 차이가 지속하고 있는 현상이
그것이라는 것이다.[18]

이러한 담론적인 접근들은 두 가지 진영 가운데
하나와 관련 있어 보인다. 하나는 동시대성이 정체
(예컨대, 포스트모더니즘의 후기역사주의적 교착
상태의 지속)를 의미하는 것이고, 다른 하나는
시간성에 관한 다원적이고 이접적인 관계를
주장하면서 포스트모더니즘과의 절연을 보여주는
경우이다. 물론 후자가 보다 생성적인데, 이것은
전통을 포기하고 새로운 것을 향해 추진하는
모더니즘의 역사성과, 과거와 미래가 정신
분열적으로 붕괴되어 확장된 현재가 되는 것과
동일시되는 포스트모더니즘의 역사성 모두로부터
우리를 멀어지게 하기 때문이다.[19] 확실히 다수의
중첩된 시간성에 대한 주장은 1990년대 중반 이후
많은 작품에서 볼 수 있는데, 이 작품들은 특히
동유럽이나 중동과 같이 최근의 전쟁이나 정치적
격변의 상황을 다루려고 애쓰는 국가 출신의
작가들에 의한 것이다.[20] 미술사가인 크리스틴

로스는 동시대 예술가가 모더니즘적 역사성의 체제를 "현재화"하고 이로써 그 미래를 비평하기
regime
위해 과거를 돌아본다고 주장해왔다. 또한 그는, 예술가들이 발터 벤야민처럼 역사를 급진적인 불연속으로 접근하기보다 "현대적인 삶에 저항하고 이를 재배치하는 형태로서의 잠재력이 있는 잔여물"에 더 관심 있다고 주장한다.[21] 그러나 다른 평론가들은 이러한 예술적 노력이 근본적으로 미래지향적이기보다는 향수를 자아내고 회고적인 것이 아닌가에 대한 의문을 제기해왔다. 이를테면 디터르 룰스트라터는 동시대 미술이 역사를 이야기하고 역사화하는 것에 대해 "미래를 발굴하기는커녕 현재를 이해하거나 심지어 바라볼 능력조차 없다"고 맹비난했다.[22]

이접적인 시간성에 관해 이보다는 덜 논쟁적으로 접근하고 있는 경우로, 미술사가들 사이에서 시대착오에 대한 관심이 부활한 것에서 찾아볼 수 있다. 가장 적극적인 지지자 중 한 사람인 조르주 디디위베르망은 역사를 통틀어 예술에 시대착오가

만연해 있었다면서 모든 작품에서 시대착오가
존재하고 있음을 봐야 한다고 주장해왔다.[23]
"각각의 역사적 대상 안에서 모든 시간은 서로
조우하며 충돌하거나 유연하게 각자 서로의
바탕이 되고 서로 갈라지거나 얽히기도 한다."
디디 위베르망은 아비 바르부르크(1866~1929)의
작업을 근거로 삼아 예술작품은 시간적 매듭, 즉
현재와 과거의 혼합체라는 개념을 펼친다.
왜냐하면 예술작품은 현 시대의 징후적 형태로서
지난 시대로부터 지속하거나 "잔존하는"* 것을
드러내기 때문이다. 그는 이러한 중층의 시간성에
접근하기 위해서는 "충격, 베일을 찢어버리기,
시간의 난입이나 출연, 프루스트와 벤야민이
'무의지적 기억'의 범주 안에서 우아하게 기술했던
것"이 필요하다고 썼다.[24] 디디 위베르망으로부터
단서를 얻은 알렉산더 네이걸과 크리스토퍼
우드는 자신들의 저작『시대착오적 르네상스』
(2010)에서 문화가 종교적인 중세에서 세속적인
르네상스로 접어드는 약 1500년경의 예술
작품들에서 두 개의 시간성이 공존하고 있다고
설명한다. 이들은 개별 작품이나 사건이 특정한

시공간에 속해 있다는 역사주의적 개념(시대 착오의 근거가 되는 개념)에 반대하면서, 예술 작품이 순환적 시간성을 수행하는 방식을 서술하기 위해 '시대착오적'이라는 용어를 제안한다.[25]

네이걸과 우드의 연구는 주목할 만한 것이긴 하지만 단선적이다. 스스로 인정한 것처럼 그들은 오늘날을 다르게 이해하는 수단으로 초기 르네상스에 대한 조사를 필요로 하는 현재를 먼저 진단하기보다는, 과거의 예술작품을 이전으로 거슬러 올라가 (그것의 과거와 연대위상학*까지) '역설계'하고 있다.[26] 그에 반해서 내가 변증법적

reverse engineer

동시대성이라고 부르는 것은 좀 더 정치적인 지평에서 다수의 시간성을 탐색하는 것이다. 각각의 역사적 대상에서 많은 시대 혹은 모든 시대가 존재한다고 단순하게 주장하기보다는, 왜 특정한 시간성이 특정한 역사적 순간에 특정한 작품에서 나타나는지 질문할 필요가 있다. 더욱이 이러한 분석은 현재의 조건을 이해하려는 욕망과 그 조건을 바꾸려는 방법을 동기로 삼는다.[27] 이

collection recent
 aquisition

방법이 지금 역사 탐구로 가장하는 데 여념이 없는
현재주의의 또 다른 형태로 해석되지 않도록 하기
위해서는, 시선을 항상 미래에 집중시켜야 한다는
걸 강조해야 한다. 궁극적인 목적은 모든 양식과
신념이 똑같이 유효하다고 간주하는 현재 이
순간의 상대주의적 다원주의를 교란시키고,
우리가 지향할 수 있고 또 지향해야만 하는 곳에
대해 더 날카로운 정치적 이해로 나아가는 것이다.
만약 오스본이 주장한 바대로 전 지구적인
동시대가 일종의 공유된 허구라면, 이것은 그
'불가능성'을 보여주는 것이 아니라 새로운 정치적
상상력을 위한 토대를 제공하는 것이다. 확실한
것은 우리가 세계를 재사유하는 프로젝트의
윤곽선을 일별하는 데 예술가가 도움이 될 수
있다는 생각이다. 동시대 미술이 시장과 거의
완전하게 겹쳐져 있음에도 불구하고, 이렇게
열정적인 관심과 염려를 계속 제기하는 이유도
부분적으로는 바로 그러한 인식 때문이다.

미술관은 어디에서 이러한 목적에 부합하는 일을
수행하는가? 나의 주장은 역사적인 소장품을

보유한 미술관이 비(非)현재주의적이고 다(多)시간적 동시대성을 위한 가장 생산적인 시험장이 되어왔다는 것이다. 이는 동시대 미술의 특권적인 현장이 글로벌화된 비엔날레라고 하는 진부한 가정과는 완전히 대조적이다. 비엔날레의 작동 논리는 시대정신을 긍정하는 데 갇혀 있고, 과거에 대한 어떤 탐색이든 젊은 예술가들을 돋보이게 해주는 경향이 있다. 물론 대다수의 큐레이터한테 영구 소장품이 가진 역사적 무게는 새로운 관람객을 끌어들이는 데 필요한 새로움을 저해하는 알바트로스*와 같다. 왜냐하면 쉴 새 없는 기획전의 회전율이 정전을 보여주는 다른
canon
방식을 찾는 것보다 더 흥미로운 (수익성도 있고) 것으로 여기기 때문이다. 그러나 오늘날 수많은 미술관들이 긴축 정책에 따른 대여 기반의 기획전 예산이 감축되면서 미술관의 소장품으로 복귀하도록 강요받고 있다. 영구 소장품은 오늘날의 현재주의의 정체 상태를 깨부술 수 있는 미술관의 최고 무기가 될 수 있다. 왜냐하면 우리는 소장품 덕택에 과거완료 및 전미래와 같은 여러
future anterior
개의 시제를 동시에 생각할 수 있기 때문이다.

이것은 이전 역사 시기에 문화적으로 한때
중요하다고 여겨지던 것을 담고 있는 타임
캡슐인데 반해, 비교적 최근에 구입한 작품은
도래할 역사에 대한 판단을 예측한다(미래라면
이것이 중요한 것으로 여겨졌을 것이다). 영구
소장품이 없는 미술관은 과거뿐 아니라
장담하건대 미래와의 관계에서 어떤 의미 있는
권리도 주장하기 어려울 것이다.[28]

물론 대부분의 미술관은, 연대기의 포기가
(현재주의적 의미에서) 영구 소장품을 새롭게
하고 좀 더 흥미롭고 동시대적으로 만드는
최고의 방법이라 믿으며 자신의 소장품을
주제별로 벽에 걸어 놓는 정도로만 실험해왔다.
이 실험은 모마의 《모던스타트》(1999)* 전시에서
시작되었다. 그런데 이 전시에서 이러한 실험은
정전에 입각한 연대기를 선호한 탓에 급속하게
폐기되고 말았다. 그렇지만 이러한 접근 방식은
오늘날 테이트 모던과 퐁피두센터에서 계속
이어지고 있다.[29] 소장품 주제전은 훨씬 더 다양한
전시 설치를 가능하게 하지만, 역사적 정박*

CHRONOLOGY

이라는 해석학적 문제도 초래한다. 만일 과거와 현재가 초역사적이고 초지리적인 더미 속에 잠겨 버린다면, 장소 및 시대 들 사이의 차이는 어떻게 분간할 수 있겠는가? 보다 중요한 물음도 제기될 수 있다. 그러한 차이 때문에 미술관이 특정한 역사적 독해와는 다른 역사적 독해를 선호하지 못하거나 수행하지 못하는가? 2000년 이후 소장품 주제전의 상대주의는 미술관 마케팅과 완벽하게 맞아떨어졌다. 즉, 그 어떤 특정한 서사나 입장과 관련해 미술관과 보조를 맞출 필요 없이 모든 사람을 즐겁게 해주는 마케팅이 그것이다.[30] 그래서 2000년 이후 미술관 소장품에 관한 문헌 대부분이 테이트 모던의 네 가지 소장품 전시가 모마의 '나쁜' 예시에 대한 '좋은' 반격을 제공한다고 추정하고 있는 것은 인상적이다.[31] 테이트를 비판하는 사람은 거의 없었으나, 역사를 다루는 데 있어서 테이트 역시 연대기에 전념하는 모마만큼 비정치적이다. 모마의 부속 건물은 영향력 있는 소장품(초현실주의, 추상주의, 미니멀리즘)을 중심에 두고 이런 움직임을 최신작과 역사적 선구자들에 연결해 나가지만,

ART

you can
get down
I the press
is gone

이 공간은 교환 가능한 모듈로서 끊임없이 개편될 수 있다.[32] 반면, 전시 설치에서 부족한 연대기는 각층 로비 벽을 장식하는 거대한 타임라인으로 지나칠 정도의 보상을 받고 있는데, 이러한 장치로 서구적 내러티브에 새롭고 글로벌한 것들을 덧붙이기 위해 애를 쓰고 있다.[33]

이 책의 나머지에서 나는 테이트 모던이 물려받았을 뿐 아니라 동시대성의 새로운 범주—반아베 미술관, 레이나소피아 현대미술관, 메탈코바 동시대 미술관—를 보여주는 소장품 디스플레이의 새로운 패러다임을 다룰 것이다. 이 세 미술기관들은 역사와의 특정한 관계에 있어서 동시대 미술을 도전적으로 재사유할 수 있도록 제안하기 위해 각각의 소장품을 전시해 왔다. 구체적으로 각 기관이 취하고 있는 역사와의 관계는 지금 시대의 사회적이고 정치적인 위기감에 의해 촉발되거나 프랑코 시대와 식민주의에 대한 죄의식(마드리드), 이슬람 혐오증과 사회민주주의의 실패(에인트호번), 발칸 전쟁과 사회주의의 종말(류블랴나)과 같은 특정한

국가적 트라우마라는 특징을 보인다. 명확한
정치적 참여에 추동되고 있는 이러한 기관들은
시장 이익이 전시되는 것에 영향을 미치는 현대
미술관의 현재주의적 모델과는 멀리 떨어져 있다.
이들 기관들은 미술관적인 실천과 미술사적 방법
모두에 있어서 변증법적 동시대성을 정교하게
일궈내고 있다.

* 잔존하는(Nachleben): 역사적인 사건을 표출했던 삶의 흐름을 뒤쫓아 들어가는 것.

* 연대위상학(chronotopology): 수학자이자 철학자, 컴퓨터 공학자인 샤를르 뮈제(Charles Muses, 1919~2000)가 제안한 개념. 일반적으로 시간의 구조에 대한 연구로 인식된다.

* 알바트로스(albatross): 이 글에서는 '성가신 부담, 과거의 잘못을 상기시켜주는 것'으로 해석된다.

* 《모던스타트》(ModernStarts, 1999.10.28~2000.3.14): 《모던스타트》 전시는 20세기 미술에서 모더니즘의 태동을 탐색하면서, '사물'(Things), '장소'(Places), '사람' (People)이라는 세 가지 주제와 관련해서 1888년에서 1920년 사이에 제작된 소장품을 설치했다.

* 역사적 정박(historical anchoring): 역사적인 해석을 고정시킨다는 의미로 설명된다.

* 이접(離接, disjunction): 들뢰즈는 '욕망하는 기계'의 연결 방식을 접속(connection), 연접(conjunction), 이접으로 구별하면서, 권력의 차별과 배제에 따라 선별되는 방식을 이접이라 하였다.

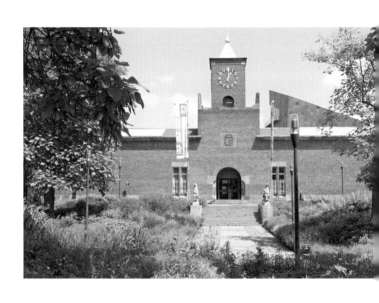

↑ 반아베 미술관, 에인트호번. 사진: 피터 콕스

4 타임머신: 반아베 미술관

반아베 미술관은 1936년 에인트호번 지역의
담배 제조자인 헨리 반아베의 소장품을 토대로
설립되었다. 미술관은 두 채의 건물로 이루어져
있다. 1936년에 지어진 본래의 건물(단순하게 나뉜
대칭형에 자연광이 들어오는 공간)과 2003년에
포스트모던하게 증축한 강당을 포함한 5층짜리
건물이 그것이다. 현 디렉터인 찰스 에셔는
말뫼의 컨템포러리 아트센터 루지엄을 운영하고
(광주, 이스탄불, 리왁을 포함한) 몇몇 비엔날레
전시를 기획하며 스코틀랜드 글래스고의 모던
인스티튜트와 에든버러의 프로토아카데미라는
대안공간을 설립한 이후, 2004년 반아베 미술관에
합류했다. 에셔의 취임 이후 반아베 미술관은
부단히 실험해왔는데, 기관의 풍부한 자원—

소장품, 아카이브, 도서관, 레지던시─을 최대한
잘 활용해 '플러그 인'으로 지칭되는 단독 갤러리
설치에서 미술관의 자산으로 전시 가능한 방식의
목록을 선보였다.[34] 이 연구의 첫 번째 단계인
《플러그 인 투 플레이》(2006~2008)는 미술관
전시를 역사적 서사가 아닌 일련의 별개의 설치로
구상했으며 일부는 미술관 큐레이터들이, 일부는
객원 큐레이터와 작가들이 조직했다. 미술관은
대여 작품에 기반을 둔 기획전을 열기보다는
소장품을 기획전으로 사용했다.[35] 《플러그 인 투
플레이》의 이 역동적인 실험 기간은 3년 동안
지속되었고 소장품이 전시될 수 있는 여러 가지
방식을 창의적으로 보여주었다. 그러나 놀라울
정도로 생생한 이 방식에서의 결점은 서사를
생산하는 전략을 효율적으로 사용하기보다는
현대미술과 동시대 미술에 관한 전시를 가능하게

↗《플러그 인 #18: 수장고 감상하기》설치 전경,《플러그 인 투
플레이》의 일부, 2006년 12월 16일~2009년 11월 28일.
사진: 피터 콕스

→《반복: 1983년 여름 전시들》설치 전경.《플레이 반아베: 게임과
플레이어들》의 일부, 온 카와라, 야니스 쿠넬리스, 마르셀
브로타스. 2009년 11월 28일~2010년 3월 7일. 사진: 피터 콕스

48

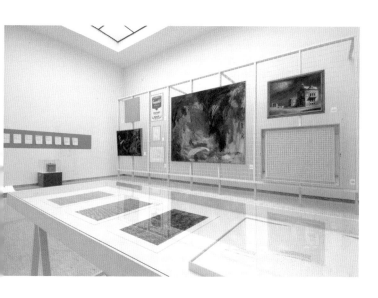

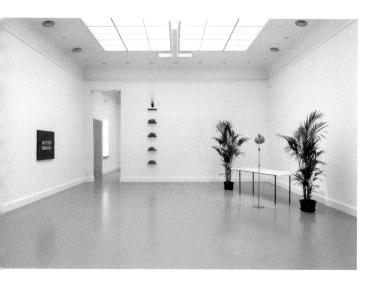

49

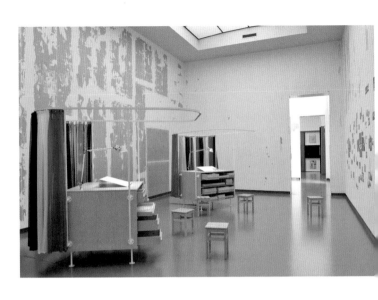

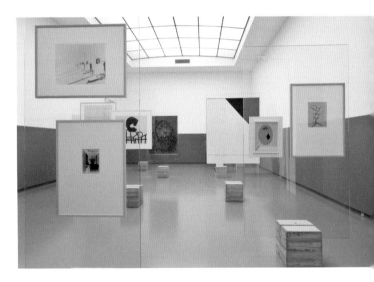

하는 옵션들로 파편화된 메뉴만을 만들어냈다는 점이다.[36]

다음 단계는 18개월 동안 진행된 프로그램으로, 네 파트로 구성된 《플레이 반아베》(2009~2011)인데, 여기에서 반아베 미술관은 미술관을 연속된 개별적인 설치로 여기기보다는 상호 연관된 일련의 전시로 사고하고자 했다. 프로그램의 첫 번째 파트인 《게임과 플레이어들》은 기관의 투명성과 역사의 우발성을 강조했다. 즉, "누가 미술관의 '플레이어'이며 그들은 어떤 이야기를 하는가? 현재의 디렉터는 소장품을 어떻게 제시하는가? 미술관은 현재와 과거라는 양 축에서 스스로의 위치를 어떤 방식으로 설정하는가?" 하는 물음이 그것이다.[37] 어떤 전시는 1946년에서

↖ (좌측) 《퇴폐 미술》(1937)과 《위대한 독일 미술전》(1937), (우측) 전시 방식의 역사의 아카이브를 보여주는 설치 전경. 《플레이 반아베: 타임머신—재장전》, 2010년 9월 25일~2011년 1월 30일. 사진: 피터 콕스

← 1968년 상파울루 미술관을 위한 이탈리아 건축가 리나 보 바르디스의 미술관 디자인, 《플레이 반아베: 타임머신— 재장전》의 일부. 2010년 9월 25일~2011년 1월 30일. 사진: 피터 콕스

1963년까지 미술관 디렉터를 역임했던 에디 더
빌더가 수집한 작업들을 선보였다면(플러그 인
#34), 또 다른 전시는 헨리 반아베가 1920년대와
30년대에 구입한 26점의 회화(세계적인 대표
작가의 작품은 한 점도 없다)로 미술관 소장품의
초기 뼈대를 보여주었다(플러그 인 #50).《반복:
1983년 여름 전시들》은 뤼디 퓌흐스가 디렉터로
있을 때 기획했던 소장품 전시를 다시 설치했는데,
이는 오늘날 우리가 이 보수적인 시대를 어떻게
인식하고 있는가에 대한 물음을 제기하기 위한
것으로, 그 결과 퓌흐스와 에셔의 접근 방식 간의
뚜렷한 대비를 도출하고자 했다.[38] 이와 같은
큐레토리얼 틀 때문에 전시 작품은 이중의
시간성에 매여 있다. 현재 발화하고 있는 개별적인
목소리들뿐만 아니라 지난 역사적 순간에서 한때
핵심적인 것으로 인식되었던 집단적인 합창이
그것이다.

《플레이 반아베》의 두 번째 파트《타임머신》은
'미술관 중의 미술관', '소장품 중의 소장품'이
되고자 하는 반아베 미술관의 야심에서 비롯된

것으로 이데올로기적인 전시의 역사, 그리고
전시의 전형과 모델을 보여준다. 반복은 다시 핵심
전략이 된다. 반아베 미술관은 과거에 이루어졌던
프로젝트를 다시 제작했다. 1960년대의
디렉터였던 예안 레이링이 시작한 역사적 환경을
재건하는 소장 프로젝트를 되살린 것이다.
2007년에는 알렉산더 로드첸코의 작업 〈노동자의
열람실〉(1925)을 다시 의뢰했고 2009년에는
라슬로 모호이너지의 〈시간의 방〉(1930)을
만들었으며, 리나 보 바르디의 상파울루 미술관
(1968) 전시 시스템을 재구성하기 위해 작가
벤델린 판올덴보르흐를 초대했고, 엘 리시츠키의
〈추상 캐비닛〉(1927~1928)을 다시 만들기 위해
베를린 미국미술관에 의뢰하기도 했다. 《플레이
반아베》의 세 번째 파트는 《수집의 정치─정치의
수집》으로, 이 파트는 동유럽과 중동의 개념적
성향의 미술을 소개한다. 동유럽의 개념적 성향의
미술은 공산주의의 과거와 그 가능한 미래와
연관되어 있고, 중동 지역의 개념적 성향의 미술은
네덜란드의 동시대적 이슬람 혐오뿐 아니라
지금도 지속되고 있는 웨스트뱅크의 점령에

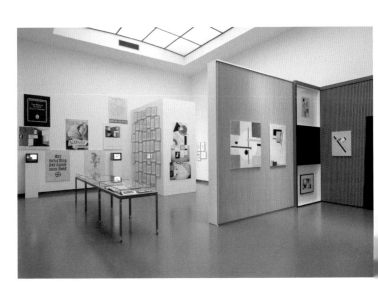

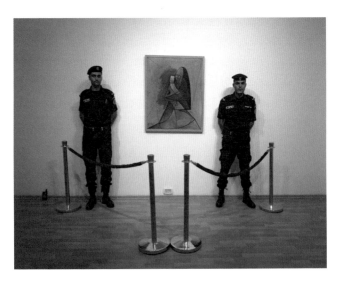

반대하는 예술적 프로젝트의 플랫폼을 제공하고
있다. 한 예로《팔레스타인의 피카소》(2011)는
팔레스타인 국제예술아카데미의 작가이자 학장인
칼리드 후라니의 제안으로 실현되었다. 이
프로젝트를 통해서 피카소의 그림은 최초로
팔레스타인으로 옮겨져 후라니의 기관에서
전시되었다.[39]《플레이 반아베》의 마지막 파트인
《순례자, 여행자, 산보객 (그리고 노동자)》는 서로
다른 세 유형의 관람을 제안하는데, 전시장의
오디오 가이드는 이런 인식론적 성향을 뚜렷하게
드러낸다.[40]

에서는 미술관 소장품의 재조직화 작업을
1989년의 정치적 격변, 그리고 그 이후에 일어났던
미술관의 변화—기관들이 한층 더 밀착해서

↖ 뉴욕 현대미술관의 민족지학적 전시, 베를린 미국미술관과 다시
 제작한 엘 리시츠키의 〈추상적 캐비닛〉 설치 전경,《플레이
 반아베: 타임머신—재장전》의 일부, 2010년 9월 25일~2011년
 1월 30일. 사진: 피터 콕스
← 파블로 피카소의 〈여인의 반신상〉(1943),《팔레스타인의
 피카소》설치 전경, 팔레스타인 국제예술아카데미, 라말라.
 2011년 6월 24일~7월 20일. 사진: 론 에이크만

시장을 좇고 소장품의 지리적 범위를 늘리고
증축을 통해 건물의 물리적 구역을 확장하는
것—에 직접 연결시킨다. 1989년 이후 일군의 계속
변화하는 서사들이 동시대 미술에서 하나로
통일된 미술사 담론을 대체하는 것처럼 보인다.
그럼에도 불구하고 에서는 미술관이 입장을
취해야 한다고 주장하는데, 그것은 교환가치에
의해 모든 것을 균등하게 하는 시장의 지배적
서사가 상대주의이기 때문이라는 것이다. 따라서
에서가 디렉터로서 취한 선택과 우선순위는
일련의 이상(理想)과 뚜렷한 관심사에 근거하고
있다. 그 하나는 근대미술의 해방적 충동과, 그것이
동시대 미술의 몇몇 가닥에서 지속하는 양상이다
(일례로 반아베 미술관에는 데미언 허스트, 제프
쿤스, 매튜 바니와 같이 시장가치가 높은 작품은
없다). 또 하나는 문화적 국제주의의 기억과
지구적 사유의 필요성으로, 미술관은 코뮤니즘의
 planetary
유산과 그 재생의 가능성을 계속 강조한다.
마지막으로 또 다른 상상된 미래로 이끄는 역사에
대해 다시 말하는 것의 사회적 가치인데, 이것은
새로운 전망을 펼쳐 보이기 위해 주변화되거나

억압된 역사를 되돌아볼 때 가능한 것이다. 이렇게
촉발된 질문들은 미술관의 아카이브와 기록물을
창의적으로 활용하는 방법과 합쳐지고 다시
전시와 결합하면서, 동시대 미술관의 위치를
당파적인 역사 서술자로 설정한다. 그러나 지난해
반아베 미술관은 관람객 숫자가 저조하고 문화적
기업가 정신을 거부한다는 이유로 시의회의
반대에 부딪혀 전체 예산의 28%가 삭감될 위기에
놓였었다. 아이러니하게도 미술관을 향한 이러한
불만은 사회민주당의 결정이었다. 그들 눈에 비친
미술관의 해결책은 보다 대중적인 블록버스터
전시를 여는 것이었다. 결국 온라인상의 국제적인
지지와 로비로 예산 삭감은 11%로 축소되었다.

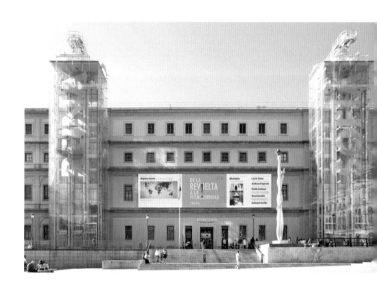

↑ 레이나소피아 미술관, 마드리드. 사바티니 건물 전경.
 사진: 호아킨 코르테스

5 공유재 아카이브: 레이나소피아 미술관

혁신적인 전시 기획이 반아베 미술관의 역사
전시에서 핵심적인 역할을 해왔다면, 레이나
소피아 미술관(이하 '레이나소피아')은 20세기
미술을 설치하는 것에 관한 한 고전적인 접근
방식을 수용했다. 1992년에 설립된 레이나
소피아는 마드리드의 중심부에 두 채의 거대한
빌딩을 차지하고 있다. 프란체스코 사바티니가
설계한 18세기 병원과 장 누벨이 증축한 건물이
그것이다. 현 디렉터인 마누엘 보르하비엘은
바르셀로나 현대미술관에서 10년간 디렉터를
역임한 이후 2008년 미술관에 합류했다. 반아베
미술관과 레이나소피아는 오래된 건물과 그
건물의 증축이라는 형태의 유사함에도 불구하고
전혀 같지 않다는 점을 중요하게 봐야 한다. 반아베

미술관은 네덜란드 소도시의 지역 미술관인 반면 레이나소피아는 스페인의 수도에 있는 국립 동시대 미술관으로, 프라도, 티센보르네미사 미술관의 주요 소장품과 함께 삼각 구도를 형성한다. 미술사의 걸작으로 구성된 소장품과 시내 중심부라는 지리적 조건을 가진 이 미술관은 관람객 수에서는 불안해 할 필요가 없다. 레이나소피아에 던져야 할 질문은 사람들이 미술관을 방문하느냐의 여부가 아니라 사람들이 작품을 어떻게 보는가이다.

레이나소피아의 프로그램은 늘 그렇듯이, 얼핏 보면 주요 개인전과 단체전이 두드러져 보인다. 그러나 지난 몇 년 동안 영구 소장품을 보여주는 데 있어서 중요한 변화를 겪고 있는데, 미술관이 자국의 식민주의 과거의 자기비판적 재현을 받아들임으로써 스페인의 역사를 좀 더 거대한 국제적 맥락 안으로 위치 지운다. 한 예로 세 번째 소장품 섹션을 소개하는 전시장 《봉기에서 포스트 모더니티로, 1962~1982》는 아네스 바르다의 사진 연작인 〈쿠바는 콩고가 아니다〉(1963)에서

시작한다. 장 폴 사르트르와 알베르 카뮈의 출판물 진열 케이스가 아프리카 미술과 식민주의의 영향을 드러내는 크리스 마커와 알랭 레네의 〈조각상 또한 죽는다〉(1953)와 함께 놓여 있다. 그리고 전시장 한가운데에는 질로 폰테코르보의 반식민주의 필름인 〈알제리 전투〉(1966)가 거대한 영상으로 상영된다. 이러한 전시에서 전형적인 특징으로 드러나듯이, 소장품 연출의 가장 눈에 띄는 특징 중 하나는 영화와 문학이 시각예술의 작업과 함께 제시된다는 점이다. 큐비즘 전시는 버스터 키튼의 영화 〈일주일〉(1929)의 거대한 프로젝션에서 시작되는데, 여기서 회화와 대중 문화 모두가 왜곡된 원근법을 사용한다는 점이 흥미를 불러일으킨다. 정서적으로 엄청난 반응을 불러일으키는 섹션 중 하나는 《분리된 세계의 미술, 1945~68》로, 전시장 입구에는 부헨발트 (나치 강제수용소—옮긴이)의 미군부대에 관한 리 밀러의 사진(1945)이 피카소의 두 작품—회화 〈세 마리 양의 머리〉(1939)와 피에르 르베르디의 시 〈죽은 자의 노래〉(1946)를 위한 삽화—과 인접해 전시되어 있다. 그리고 피카소의 이 두 작품들 바로

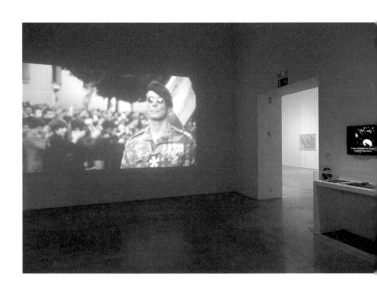

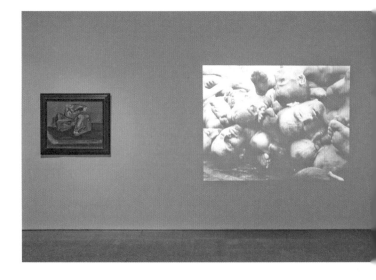

옆에는 알랭 레네의 홀로코스트 다큐멘터리인
〈밤과 안개〉(1955)의 거대한 프로젝션이 설치되어
있다. 바로 옆 전시장은 앙토냉 아르토의 라디오
레코딩 〈신의 심판을 끝내기 위하여〉(1947)로
이어진다. 제2차 세계대전의 말할 수 없는 공포
이후, 미학적 의미를 갱생하는 것의 불가능성을
표현하는 잔혹과 부조리의 극장으로 말이다.

레이나소피아가 역사적 맥락화를 확대시키고자
하는 노력은 피카소의 〈게르니카〉(1937)를 보여
주는 방식에서도 발견할 수 있다. 〈게르니카〉는
여전히 피카소의 드로잉과 회화 작품이 놓인 여러
방들 사이에 놓여 있지만, 지금은 프로파간다
포스터와 잡지, 전쟁 드로잉, 그리고 이 그림이

↖ 질로 폰테코르보의 〈알제리 전투〉(1966), 크리스 마커와 알랭
 레네의 〈조각상 또한 죽는다〉(1953), 프란츠 파농, 클로드
 레비스트로스, 알베르 카뮈 등의 저작물이 놓인 설치 전경.
 《봉기에서 포스트모더니티로, 1962~82》의 일부, 2012. 사진:
 호아킨 코르테스
← 파블로 피카소 〈세 마리 양의 머리〉(1939)와 알랭 레네 〈밤과
 안개〉(1955)의 설치 전경. 《분리된 세계의 미술, 1945~68》의
 일부, 2012. 사진: 호아킨 코르테스

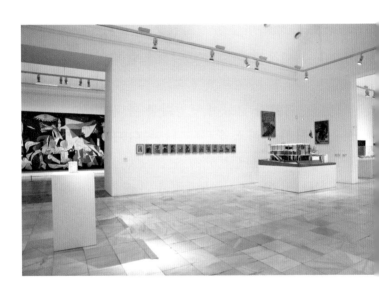

↑ 파블로 피카소 〈게르니카〉(1937) 설치 전경, 인쇄물과 [파리 만국박람회의] 스페인관 축소 모형(1937). 사진: 호아킨 코르테즈

처음 선보인 1937년 (파리 만국박람회) 스페인관 축소 모형 등과 같은 스페인 내전 시기의 다른 작품들에 둘러싸여 있다. 〈게르니카〉는 스페인 내전을 다룬 장 폴 드레퓌스의 다큐멘터리 〈스페인 1936〉의 맞은편에 설치되어 있다. 이에 따라 시민의 트라우마와 파괴에 관한 영화적 기록은 피카소의 회화적 버전과 더불어 흑백 르포르타주의 두 가지 형태로 서로 마주하고 있는 셈이다. 이러한 시도는 〈게르니카〉의 위치를 형식적 혁신과 비범한 천재성에 의거해 서술하는 미술사적 담론보다는 사회적이며 정치적인 역사의 맥락에 따라 설정하는 것이다. 미술을 시각문화 안에 맥락화하고자 하는 이러한 관심은 미술관 어디에서나 살펴볼 수 있다. 시각성의 부재로 인해 아카이브 자료로 격하될 수도 있었을 문자주의와 국제상황주의와 같은 운동들이 지금은 출판물, 영화, 신문에서 오려낸 것과 오디오 레코딩으로 재현되면서 정당한 전시 공간을 차지하고 있다.

이 미술관의 모든 전시장에서 보여주는 미술이 시대 구분이라는 측면에서 동시대

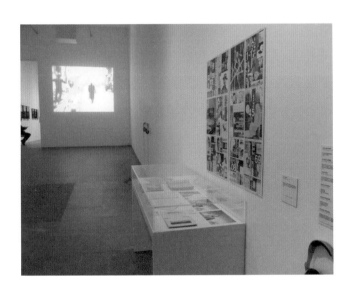

↑ 문자주의 인터내셔널 출판물과 시 녹음본, 영화의 설치 전경.
 2012. 사진: 클레어 비숍

미술이라기보다는 관습적으로 근대미술이라
여겨짐에도 불구하고 나는 이 미술관의 전체 전시
시스템이 변증법적으로 동시대적이라는 점을
주장하고자 한다. 이 미술관의 큐레이터들이
지적하듯이 미술관은 관습적인 예술적 매체가
더는 우월하지 않은 작품의 성좌를 보여준다.
이러한 성좌는 해방적 전통에 대한 헌신이 ^(constellation)
낳은 것으로, (특히 라틴아메리카에서의) 다른
근대성들을 인정한다.[41] 단체전은 미술관 전체의
^(modernities)
미션과 소장품 정책을 재사유하는 실험 장소로
활용되고 있다. 일례로 미술관은 2009년도에
알리체 크라이셔, 안드레아스 지크만, 마스
조르즈 인데레르가 기획한 《포토시 원리》전*을
착수했다. 이 전시는 동시대 자본주의의 발생지가
북잉글랜드나 나폴레옹 시대의 프랑스가
아니라 식민지 볼리비아의 은광(銀鑛)일 수도
있다고 주장했다.[42] 전시는 17세기 식민주의
회화와, 세계화(특히 중국, 인도, 유럽에서 이주
노동자들이 신자본주의 엘리트들에 의해 착취되고
있는 현실)에 대한 비판적인 작업을 하고 있는
예술가/활동가들의 최근 작업을 병치시킴으로써

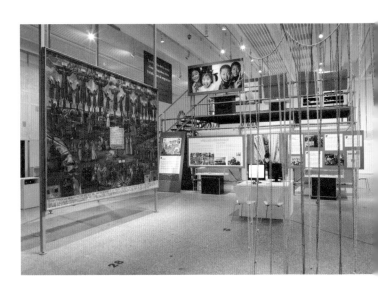

↑《포토시 원리: 타지에서 우리는 어떻게 주군의 노래를 부를 수 있을까?》설치 전경. 2010년 5월 12일~9월 16일. 사진: 호아킨 코르테즈

식민주의의 두 형태 사이의 연관성을 암암리에 도출하고 있다.[43]

전시 활동이 레이나소피아 미술관의 가장 두드러지고 상징적인 활동으로 남아 있음에도 불구하고, 전시는 수집 정책, 리서치, 교육에 영향을 미치는 현장의 이면에 더욱 깊숙이 파고든다. 디렉터 마누엘 보르하비옐은 삼각형 다이어그램을 이용해 동시대 미술관을 재사유하는 하나의 방법론을 전개한다. 다이어그램은 모던, 포스트모던, 컨템포러리라는 세 가지 상이한 모델을 지향하고 있는 역동적인 관계를 나타내고 있다. 각각의 다이어그램에서 모서리 A는 인도 서사 또는 동기를 나타낸다. 모서리 B는 매개의 구조를 가리키며, 모서리 C는 미술관의 목적지 혹은 목표를 암시한다.[44] 모마가 전형적으로 보여주고 있듯이, 근대 미술관의 모델에서 인도 서사는 서구 중심적 지평 위에서 미래를 향해 나아가는 선형적 역사의 시간으로 이루어져 있다. 그리고 선형적인 역사 시간의 장치*는 공공성의 근대적 개념이 되게 되어 있는

화이트큐브이다. 테이트 모던과 퐁피두센터가 그 좋은 예인 포스트모던 미술관 모델에서 장치는[apparatus] 다문화주의로, 여기에서 컨템포러리는 전 지구적 다양성과 같은 것으로 간주된다. 그리고 이것의 매개 구조는 마케팅으로, 경제적으로 수량화할 수 있는 '관객들'로 구성된 복수의 인구통계 자료에 전력을 쏟는다.[45]

이러한 시나리오들에 대응하는 보르하비엘의 대안은 (남반구의 관점에서 세계를 보는) '탈식민'[decolonial]과 (공동 소유라는 새로운 생산 모델을[collective ownership] 추구하는) 공유재(공통재)[the commons]에 관한 그의 최근 글에 언급되어 있다. 따라서 이 미술관의 출발점은 복수의 근대성들이다. 그래서 미술사는 더 이상 원조 아방가르드들과 주변부 파생물이라는 견지에서 인식되지 않는다. 왜냐하면 이러한 사고는 유럽 중심주의에 언제나 우선권을 주며 분명 '뒤늦게 도착한' 것으로 보이는 작품들 각각의 맥락에 따라 일정 정도의 다른 가치를 지니고 있다는 사실을 무시하기 때문이다. 장치는 결국 '공유재 아카이브'로, 다시 말해 모두에게

접근 가능한 소장품으로 재인식된다. 문화가 국가 재산의 문제라기보다는 보편적 자원이기 때문이다. 이러한 상황에서 이 미술관의 궁극적인 목적지는 더 이상 시장 인구통계상의 다수 관객들이 아니라 급진적인 교육이다. 다시 말해서 예술작품을 비축된 보물로 인식하기보다는 (리지아 클라크의 말을 이용하자면) '관계적 오브제'로 활용함으로써 예술 이용자를 정신적으로, 신체적으로, 사회적으로 그리고 정치적으로 해방시키고자 한다. 이러한 모델은 자크 랑시에르의 "무지한 스승"에서 비롯된 것으로, 관객과 [미술관이라는 이] 기관의 지성이 평등하다고 가정한다.[46]

레이나소피아 미술관은 이러한 아이디어들을 새롭게 실행하고 있다. 복수의 근대성에 관한 질문은 남반구 붉은 개념주의자와의 협업에서도
La Red Conceptualismos del Sur
표명된 바, 2007년에 설립된 이 리서치 네트워크는 라틴아메리카의 독재정치 아래에서 발생한 지역의 역사를, 그리고 개념미술 실천의 정치적 적대를
antagonism
지켜내고자 한다.[47] 이러한 네트워크와의 협업은

미술관이 이 지역에서 어떻게 작품을 확보해야
하는가에 있어 실질적인 영향력을 보여주고 있다.
테이트 모던이 라틴아메리카에서 벌인 활동이나
빈(Wien)의 미술기관들이 동유럽에서 펼친
활동처럼 예술가의 아카이브를 구입하는 것과
달리, 레이나소피아는 아카이브를 작동하는
새로운 방법을 보여준다. 한 예로 최근 칠레의
예술가 그룹 카다(1979~1985)는 칠레의 미술
기관이 이 아카이브를 보존할 여력이 부족한
상황인 까닭에 자신들의 아카이브를 레이나소피아
미술관에 제공하겠다고 제안했다. 레이나소피아
미술관은 두 명의 연구자가 아카이브를
목록화하는 데 드는 비용을 지불하고, 칠레의 한
미술기관이 이 아카이브를 보관할 수 있도록
조치했다. 레이나소피아 측은 이 아카이브의
사본을 미술관에 가져왔다. 작품 대부분이
퍼포먼스, 행동과 개입으로 이루어져 있는 카다의
사례에서 작품과 기록 사이의 경계는 그다지
중요하지 않다. 그러나 기록이라는 이 위상은
20세기 말의 가장 정치적인 참여 예술의 정의를
점진적으로 규정하고 있다.[48] 이에 따라 레이나

소피아는 미술관을 '공유재 아카이브'로 재정의하기 위해 공식적으로 미술 작품을 '기록물'로 재범주화하려 하고 있는 중이다.[49] documentation 이러한 재범주화 작업은 미술 작품에 대한 접근성을 높인다. 일례로 대중은 도서관에 가서 출판물, 전단지, 미술 작품의 사진들, 서신, 인쇄물 및 다른 텍스트 자료들과 함께 미술 작품을 들춰볼 수 있다.[50]

마지막으로 교육은 이러한 활동들을 묶어내는 일이다. 미술관은 (예를 들어 멀리 떨어진 문화의 작품을 수집하는 식의) 타자를 재현하는 것만으로는 충분하지 않으며 레이나소피아의 지적인 문화와 사회 운동을 새로운 형태로 매개하고 연대시키는 작업이 필요하다고 본다. 따라서 미술관의 교육 프로그램은 어린이와 젊은이, 학생을 위한 일반적인 미술 감상 교육에 한정되지 않는다. 물론 이러한 교육도 지속되고 있지만 컨텐츠는 변화하고 있다(일례로 '관람자 보기'와 같은 워크숍에서 십대들은 미술관을 Viewing the Viewers 하나의 담론 장치로 인식한다). 미술관의 교육

↑ 베아트리스 프레시아도의 '소마테카' 세미나 강연 모습, 비평
실천 고급 과정 프로그램의 일부, 2012~2013. 사진: 호아킨
코르테즈/라몬 로레스

예산은 '비평 실천 고급 과정 프로그램' 같은 장기 프로젝트 유지에 초점을 두고 있다. 6개월의 이 무료 세미나 과정은 경기침체와 높은 실업률로 인해 도시에서 가장 실의에 빠진 그룹 중 하나인 젊은 예술가, 연구자, 활동가를 위해 구성된 것이다.[51] 2011년 11월 우파의 국민당이 당선되면서 이미 예산이 18퍼센트나 대폭 삭감되었음에도 현재 공공기금은 미술관의 이런 활동에 필요한 재정을 보장하고 있다.

* 포토시 원리(The Potosi Principle): 볼리비아의 포토시는 17세기 런던과 파리에 버금갈 정도의 대도시로 성장했는데 스페인의 식민 지배를 받던 시기에 많은 양의 은을 유럽으로 방출했다. 그로 인해 자본주의 경제체제가 유입되었고 포토시의 근대화가 시작되었다. 베를린 세계문화의 집에서 열린《포토시 원리》전(2010.10.8~2011.1.2)은 그 당시 순환되던 자본과 예술의 흔적을 담은 전시였다.

* 장치(dispositif/apparatus): 동일한 문단에서 저자는 장치라는 의미의 두 가지 어휘를 동시에 사용하고 있다. 여기에서 의미상 큰 차이가 있다기보다는 이 글에서 푸코(와 아감벤)적인 용법에서 '장치'를 사용하고 있음을 환기하기 위한 저자의 의도로 보인다.

↑ 메텔코바 동시대 미술관, 류블랴나, 사진: 데얀 하비츠흐트

6 반복들: 류블랴나 메탈코바 동시대 미술관

동시대를 큐레이팅하는 세 번째이자 마지막
모델은 2011년 가을 류블랴나에 문을 연
메탈코바 동시대 미술관이다. 슬로베니아의 건축
회사인 그롤레게르가 디자인한 이 미술관은
메탈코바에 자리하고 있다. 유고슬라비아 시절
군사기지였던 이 지역은 1990년대에 스콰이
일어났으며 일정 정도 류블랴나의 대안 문화의
중심지로 남아 있는 곳이다. 미술관의 디렉터인
즈덴카 바도비나츠는 1993년부터 메탈코바
동시대 미술관을 운영하는 류블랴나의 모데르나
갈레리야의 디렉터로 일해왔으며, 그의 직원은
두 장소를 오가며 일한다. 모데르나 갈레리야와
메탈코바 동시대 미술관의 연간 예산이
반아베 미술관의 예산과 간신히 견줄 만하고,

레이나소피아의 예산보다 훨씬 적다는 사실은 말할 필요도 없다. 이 사례가 이 글에 포함된 이유 중 하나는, 발전된 예술 시스템이 없는 작은 도시의 한정된 예산으로 무엇을 할 수 있는지 보여주기 때문이다(슬로베니아의 선도적인 작가들이 여전히 소속돼 있는 류블랴나의 하나뿐인 상업 갤러리는 최근에 베를린으로 떠나버렸다). 앞서 언급한 두 사례와는 달리, 류블랴나는 '복수의 근대성'의 단면을 보여주는 동시대 미술에 대한 연구 사례를 제공한다. 슬로베니아는 1991년 유고슬라비아가 해체되고서야 독립했고, 보스니아와 크로아티아에서 가장 극렬했던 민족 갈등 때문에 급격하게 분열된 지역에 자리 잡고 있다. 그러하기에 이 미술관은 두 개의 프로젝트, 즉 민족국가를 대표하려는 욕구와 초국가적인 (혹은 심지어 탈민족적인) 문화 생산을 주장하는 글로벌화된 동시대 미술계에서 자신을 지켜낼 의무라는 상충하는 프로젝트를 화해시켜야 한다.

역사적 재현의 문제는 특히 구유고슬라비아 지역에 퍼져 있는 박물관들의 난제이다.

1945년에서 1989년 사이의 미술을 어떻게
보여주고 소장할 것인가를 결정할 때, 가장 중요한
문제 중 하나는 이 시기의 미술을 서유럽 미술과
연결 지을 것인가, 아니면 구소련의 미술과
동일시할 것인가이다. 슬로베니아의 경우 서유럽
(특히 국경을 접한 이탈리아, 오스트리아)과는
잦은 접촉이 있었고, 소련과는 접촉이 적었지만
이데올로기적 맥락에선 구유고슬라비아와 더
비교할 만하기 때문이다.[52] 두 번째 논쟁 영역은
분명 역사의 재현을 놓고 격론을 벌일 1990년대
유고슬라비아 전쟁과 관련되어 있다. 이 지역을
황폐하게 한 갈등과 학살의 트라우마를 어떻게
인정하고 보여줄 것인가? 이 질문들에 대해
구유고슬라비아였던 지역마다 매우 상이한 대답이
나온다. 크로아티아의 자그레브에 거대한 규모의
새 현대미술관이 2009년에 문을 열었다. 이
MSU
미술관은 주로 1960년대 이래의 유고슬라비아
미술에서 주목할 만한 소장품을 구비하고
있음에도, 전쟁의 무게가 〈셰일라 카메리치의
보스니아 소녀〉(2003)에 육중하게 실려 있다. 이
작품은 1994년 스레브레니차 근방의 한 네덜란드

군인*이 그린 그래피티에서 따온 글을 겹쳐 놓은 간판 크기의 자화상이다. "이가 없다…? 수염…? 빌어먹을 냄새…? 보스니아 소녀!" 전쟁의 트라우마가 신랄하면서도 눈길을 끄는 광고판에서 급하게 해소되어버린 듯 보이지만 가까스로 다시 모습을 드러낸다. 그에 반해서 사라예보에서는 보스니아헤르체고비나 국립미술관이 2011년 9월에 정부 지원과 기금의 부족으로 문을 닫았고, 이어 보스니아헤르체고비나 국립박물관도 2012년 10월에 같은 경로를 따랐다.[53]

류블랴나에서 관객이 마주친 첫 전시 제목은 《전쟁 시기》였다. 전시에는 보스니아 여성들에 대한 강간을 암시하는 글이 쓰인 피부를 사진으로 찍은 제니 홀저의 연작 〈쾌락 살인〉(1993~1994)을 비롯해, 1993년 메텔코바의 스쾃을 기록한 주인 모를 작은 사진들이 포함되어 있다. 그 후에 미술관의 전체 전시는 중첩된 시간성에 관한 주제의 범주에 따라 구성되고 있다. 《이데올로기의 시간》(사회주의자의 과거), 《미래의 시간》 (실현되지 않은 모더니스트 유토피아들),

《부재중인 미술관의 시간》(대략 1980년대부터
1990년대까지 작가들이 자기조직화와 자기
비판을 통해 선진 미술 시스템의 부재를 보완했을
때)》,《레트로 타임》(1990년대 후반, 작가들이
자기역사화를 시작했을 때),《살아낸 시간》
(바디 아트와 퍼포먼스 예술),《전환의 시간》
(사회주의에서 자본주의로) 그리고《지배적 시간》
(오늘날의 전 지구적 신자유주의).[54] 그러므로
동시대 미술은 역사의 컨베이어 벨트 위에 놓인
무대라기보다는 시의성의 문제로 자리한다.
여기서 관련된 필요조건은 사회적 평등이
승리하는 미래를 상상하도록 설계된, 다수의
중첩된 시간성을 보여주는 것이다.[55]

이 전시들은 미술관의 개관전《현재와 현전》의
일환으로 만들어졌고, 동시대 미술을 이해하는
데 있어 이 두 단어의 중요성을 강조했다. '현재'는
지금 슬로베니아(넓게는 유럽)가 살고 있는,
공산주의의 몰락에서 출발한 시기를 의미한다.
반대로 '현전'은 (과거로의 회귀로 보이는)
자본주의와 미래 지향적인 공산주의 모두의

반대편에 놓여 있다. 이는 뒤를 절대 돌아보지
않는, 진보를 향한 모더니즘의 전진이 아니라,
근대성이 억압했던 의식 속으로 데려가는 것이다.
따라서 미술관의 책무 중 하나는 자기성찰이다.
예로 바도비나츠가 "동시대 미술의 고유한
관심사"라 부른 것과 유고슬라브의 "자주
관리"*라는 이상을 비교하는 시도를 들 수 있다.[56]
다시 한 번 동시대성은 시간성과의 이율배반적
관계로 자리 잡는다. 예컨대 테이트 모던의
'모두를 위한 무엇'이라는 상대주의와는 달리,
메텔코바 동시대 미술관은 "해방적인 사회의
잠재성을 지녔다고 역사적으로 검증된 전통"을
지지한다.[57] 이는 집단적 경험을 위한 가능성의
지평을 확장하는 작업을 지지하면서 동시대 미술
시장의 큰손들을 피할 뿐만 아니라, 역사적으로
간과해왔던 실천에 공간을 내준다는 뜻이다. 예를
들어, 모데르나 갈레리야의 영구 소장품 전시인

↗ 이르빈(IRWIN), 〈동유럽 예술 지도〉(2000~2005),《현재와
현전》의 일부, 2011. 사진: 데얀 하비츠흐트
→ 《신체와 동유럽 아카이브》설치 전경,《현재와 현전─반복 1》의
일부, 2012. 사진: 데얀 하비츠흐트

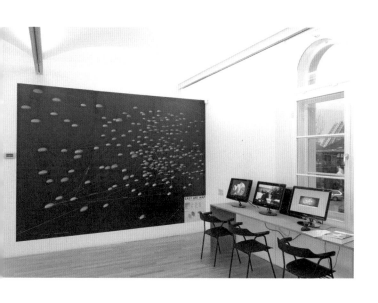

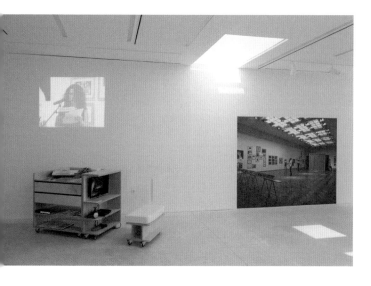

83

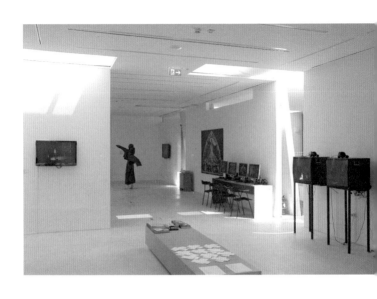

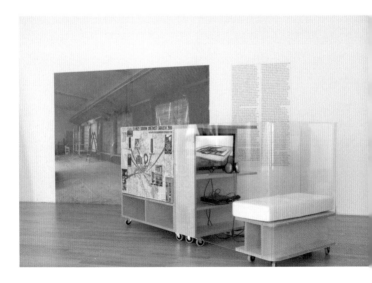

《20세기: 연속성과 파열》의 일환인《파르티잔 저항의 미술》은 반(反)나치 단체들의 드로잉과 판화를 그 중요도에 있어 다른 20세기 미술운동과 동등하게 제시했다.[58]

재정 지원 문제와 관련된 상황은 참담할 정도로 익숙하다. 신자유주의적인 슬로베니아 민주당이 재집권한 2012년 선거 결과에 따라, 미술관의 문화 예산은 급격하게 삭감되었다. 미술관은 개관 소장품 전시를 보여주는 방식을 미미하게 확대하고 수정한 형식을 빌어 반복함으로써 재정 문제에 대처했다.《현재와 현전―반복 1》은 다섯 조항의 선언문에서 이 같은 반복을 정당화했다. 첫째 조항은 재정상의 현실을 진술하고 있다. 예산이 삭감된 탓에 새로운 전시나 도록을 만드는 것은 불가능하며, 따라서 재활용은 필수라는 것이다. 나머지 네 조항은 반복의 타당성을

↖《퍼포먼스 예술 아카이브》설치 전경,《현재와 현전―반복 1》의 일부, 2012. 사진: 데얀 하비츠흐트
←《보스니아 아카이브》설치 전경,《현재와 현전―반복 1》의 일부, 2012. 사진: 데얀 하비츠흐트

주장한다. 미술관은 소비자들에게 새것을
제공하라는 압박에 굴복하기보다는, 다시 읽기의
가치를 옹호하고 있는 것이다. 또한 반복은 동시대
미술의 근본적인 특징(비디오 루프, 재연 등)
가운데 하나인 까닭에, 전체 소장품 전시를
반복하는 것은 적절하다는 것이다. 그리고 반복은
출판, 연구, 미술시장을 통해 역사를 구축하며,
그렇게 반복된 전시가 역사를 생산하는 응답을
구축하는 데 소급적으로 기여한다는 것이다.
마지막으로, 반복은 트라우마에 추동되기도
하는데, 이 때문에 류블랴나에서 반복은
이중적이라는 것이다. 즉, 동시대 미술 시스템의
부재라는 트라우마와 공산주의의 실현되지 않은
해방적 이상이 그것이다. 그 후에도 미술관은
《현재와 현전》을 두 번 더 열었다.《반복 2》(2012년
10~11월)와 《반복 3》(2013년 1~6월)은 각각
운동과 거리(street)에 초점을 맞추었다.

역사적 자기성찰이라는 형식을 취하고 있는
반복은 전시 아카이브 프로젝트에서 명확하게
나타난다. 이를테면 《신체와 동유럽 아카이브》는

모데르나 갈레리야에서 1998년에 열렸던 동명의 대표적 전시를 재조명했는데, 이는 동유럽의 바디 아트에 관한 역사를 처음으로 개괄한 전시였다. 《보스니아 아카이브》는 (2000년에 문을 열기로 계획됐으나, 오늘날까지 실현되지 않은) 사라예보에 세워질 동시대 미술관을 위해 국제적으로 중요한 작가들의 작품들을 수집했던 모데르나 갈레리야의 1996년 프로젝트를 기록하고 있다. 《퍼포먼스 예술 아카이브》에서는 퍼포먼스 예술과 같은 유형의 실천을 미래 세대와 소통할 수 있는 다양한 방법들(사진, 비디오, 오브제, 재공연)을 보여준다. 또한 《생성 중인 아카이브》는 구술사(지역의 중요한 예술가와의 비디오 인터뷰들)를 포함하고 있다. 그리고 또 하나의 아카이브인 《질문지》는 모데르나 갈레리야 소장품 작가들이 슬로베니아 국내외 공공기관과 개인의 소장품에 소장되어 있는 현황을 다룬다. 마지막으로, 소위 《펑크 미술관》은 1977년에서 1987년 사이의 슬로베니아 펑크씬을 기록하고 있는데, 자료 수집은 대중의 기부도 포함하고 있다.

메텔코바 동시대 미술관의 교육 프로그램은
레이나소피아처럼 2006년 모데르나 갈레리야에서
개발한 급진적 교육 콜렉티브의 가이드라인에
따라, 미술과 정치적 행동주의를 연결하려고
한다.[59] 또한 "상업화, 창조산업, 점점 더해가는
지역 공간의 이데올로기화에 분투하는" 다른
단체들과의 연대가 구축되었다.[60] 메텔코바
동시대 미술관에는 흔한 미술관 카페 대신에,
공간을 프로그램하고 일련의 세미나와 강독회를
독자적으로 조직하는 건축 및 디자인과 학생들이
만든 서점과 세미나실이 있다. 행동주의
그룹 아나르히우는 정치 이론에 관한 토론을
위해 이 공간을 사용한다. 메텔코바 동시대
미술관은 이와 같은 지역적 유대를 보완하면서
국제적 파트너십을 만들어왔고, 그 결과 이
기관의 목소리는 국제적으로 퍼졌다. 일례로,
바도비나츠가 설립한 협업 네트워크 '인터내셔널
가'*는 일곱 개의 유럽 미술관과 기관이 각자의
소장품을 사용할 수 있도록 열어둠으로써 보통의
동서유럽 미술사의 서사뿐 아니라 소장품
소유권의 관습적인 양식을 교란한다.[61]

88

* 자주관리(self-management): 기업의 운영에 노동자가 주체가
 되어 참여하는 것을 뜻한다. 프루동과 같은 공상적
 사회주의자들에게서 사상의 원천을 찾을 수 있다. 1950년대 초
 유고슬라비아 사회주의 연방 공화국의 대통령 요시프 브로즈
 티토에 의해 주요 정책 중 하나로 이행되었다.
* 네덜란드 군인의 주둔: 1995년 보스니아 내전 당시 인종 청소의
 일환으로 스레브레니차에서 8,000명 이상이 집단 학살당했다.
 이는 2차 세계대전 이후 가장 규모가 큰 집단 학살이었다.
 네덜란드 군인은 당시 평화군으로 주둔 중이었다.
* 인터내셔널가(L'Internationale): 세계 첫 노동자 자치 민주
 정부라 평가받는 1871년 파리 코뮌 당시 쓰인 노래로 사회주의와
 공산주의의 상징과도 같은 노래다. 세계에서 가장 많은 언어로
 번역된 노래 중 하나이기도 하다. 이 글에서 '인터내셔널가'는
 바도비나츠가 설립한 동명의 프로젝트로, 유럽의 주요한 여섯
 개의 현대 및 동시대 미술기관과 파트너의 연합을 뜻한다.
 이 프로젝트는 지역에 뿌리를 두거나 글로벌하게 연결된 문화
 행위자들 사이에서 차이의 가치, 수평적 변화에 근간을 둔
 비계층적이고 탈중심화된 인터내셔널리즘 안에서 예술 공간을
 제안한다. 인터내셔널가와 관련한 최근 연구 및 토론 프로젝트는
 '예술의 이용―1848년과 1989년의 유산'(The Uses of Art―
 The Legacy of 1848 and 1989)이라는 이름의 5개년 프로그램이
 있으며, 이는 새로 개발된 온라인 플랫폼에서 진행 중이다. 보다
 자세한 내용은 웹사이트 <www.internationaleonline.org>에서
 살펴볼 수 있다.

7 변증법적 동시대성

나는 앞서 나온 미술관 세 곳을 무조건 옹호하지는
않는다. 이들을 서로 비교해보면 각 기관의 부족한
점들이 명백하게 보인다. 반아베 미술관은
에인트호번의 지역 문화 및 그 지역에 융화하는
데 실패했고, 레이나소피아에 전시된 인쇄물은
전시 디스플레이가 항상 일관된 것은 아니어서
읽을 수가 없다(예를 들어, 히치콕의 1954년 영화
〈이창〉은 추상표현주의 회화와 어색하게 대화하고
있다). 한편, 메텔코바 동시대 미술관의 기념
기록물은 때로는 감당할 수 없을 정도이다
(미술관에는 액션, 퍼포먼스, 개입을 기록한
수많은 비디오 모니터들이 길게 늘어져 있어 관객
스스로가 큐레이터의 입장이 되어 어떤 작업을
볼지 말지 선택해야 한다). 그러나 이 책에서

간략하게나마 소개되었듯이, 반아베 미술관, 레이나소피아, 메텔코바 동시대 미술관이 내놓는 여러 제안은 대체로 도약을 위한 트램펄린이 되어주며, 대기업 투자가, 독지가, 일반 대중을 현혹하기 위해 고안한 블록버스터 전시에 의존하느라 창의적이거나 지적인 면에서 불구가 된, 사유화된 현대미술관에 대안을 제시한다. 반아베 미술관은 디스플레이의 전시 장치를 역사의식의 매개체로 소개한다. 반면 레이나소피아는 교육과 소장품의 매체 특정적 위상을 새롭게 사유한다. 한편 메텔코바 동시대 미술관은 아직 분절되지 않은 역사적 맥락을 서술하는 하나의 방식으로서 다수의 중첩된 시간성을 배치한다.

이런 미술관들은, 모든 것을 하나의 같은 서사로 끌어들이는 전 지구적 포괄성을 택하기보다는 국가, 규범의 틀 밖에서 역사와 예술적 생산의 다(多)시간적 지도를 다시 그린다.[62] 이런 활동의 결과를 묘사하는 데 적합한 용어로 성좌가 있다. 이 용어는 발터 벤야민이 자신의 마르크스주의적 프로젝트를 기술하기 위해, 다시 말해 종래의

분류체계, 규율, 매체, 속성을 교란시키면서 새로운
방식으로 사건을 묶어내기 위해 사용한 것이다.
이런 접근은 미술관의 입장에서는 상당히 의미가
있어 보이는데, 역사를 정치적으로 다시 쓰는 것이
성좌라면 이것은 근본적으로 큐레토리얼 접근이기
때문이다. 벤야민에게 있어 수집가란 스캐빈저*
혹은 브리콜뢰르*를 뜻한다. 이것은 화석화된
전통의 주술을 깨기 위해 맥락에서 벗어나
인용하는 것으로, 과거를 끌어와 현재에 불을
지피고 역사를 유연하게 만들어 수집의 대상이
다시금 역사 행위자가 되게 한다. 여기서
‘수집가’를 ‘큐레이터’로 대치해보면, 동시대
^{agent}
미술관의 책무란 지배계급의 시각에서 볼 때
등한시되고 억압되고 폐기되어온 역사를 전면에
내세워 이를 다시 역동적으로 읽어내는 작업까지
확장되었다. 문화는 대안을 시각화하는 주요한
수단이 되면서, 우리는 미술관의 소장품을 유물
창고로 생각하기보다는 오히려 공통재의
아카이브로 새롭게 상상할 수 있다.[63]

2013년에 쓴 이 글의 끝에 벤야민을 거론하는 것은 물론 진부하고 뻔해 보인다. 그러나 그의 이론이 시각예술 분야에 지대한 영향력을 끼쳐왔던 반면, 시각예술을 보여주는 기관과 기관이 서술하는 역사에 끼친 영향은 매우 미비했다는 점에서 주목해볼 만하다. 벤야민은 자신의 저작 『역사의 개념에 대하여』(1940)에서 승리자의 영광을 기록하며 권력의 이름으로 발화되는 역사와, 현재의 역사적 순간에 대한 기원을 찾아 과거를 파헤침으로써 오늘의 문제를 밝혀내 규명하려는 역사를 구분하고 있다. 결과적으로 이러한 구분에 따라 우리는 과거에 대해 관심을 둘 수 있는 동기를 갖게 된다.[64] 미술관은 반(反)헤게모니적일 수 있는가? 이 책에서 거론된 세 미술관은 이 질문에 긍정적인 답을 줄 수 있으리라 본다. 그들은 벤야민의 『아케이드 프로젝트』처럼 현재의 예술 실천을 보다 폭넓은 시각적 경험의 장(場)에 연결 짓는 작업을 한다. 벤야민은 『아케이드 프로젝트』에서 텍스트, 만화, 인쇄물, 사진, 예술 작품, 인공물, 건축을 시적인 성좌 안에 병치함으로써 19세기 수도 파리를 되돌아보았다.

이처럼 역사를 현재 지향적으로 접근하는 일은, 미래를 보는 시선으로 오늘을 이해하게 해주고, 국가적 자부심 또는 헤게모니가 아닌, 창조적인 질문과 문제 제기의 이름으로 말하는 능동적이고 역사적인 행위자로서 미술관을 다시 상상하게 한다. 이것은 개별 작품들을 아우라를 바라보는 듯이 관조하는 관객을 제안하는 게 아니다. 여기서 제안하는 관객은 작품을 독해하거나 논쟁할 만한 논거와 입장이 제시되고 있다는 것을 인식하고 있는 관객을 말한다. 결과적으로 이 제안은 예술 작품과 다큐멘터리 자료, 사본, 복원물을 끊임없이 병치함으로써 오브제를 탈물신화한다. 동시대적인 것은 시대 구분이나 담론의 문제가 아니라 모든 역사 시기에 적용할 수 있는 방법 혹은 실천이 된다.

물론 어떤 사람들은 시대 구분을 무시할 수 없다고 주장할 것이다. 역사시대에 대한 명확한 기술을 이해해야만 과거와 미래를 식민지로 삼아 팽창하는 현재를 막을 수 있다는 것이다. 그러나 이러한 역사주의적 접근은 이전 시대를

97

현재와의 관련성에서 동떨어진 것이라 비난하여
오늘날 현재주의의 원인에 대해 아무런 말도
건네지 않는다. 이를테면 기술이 공간적 거리를
와해시키고 우리가 영위하는 시간의 경험을
가속화하는 역할을 하고 있는 일이나, 핵전쟁에서
테러리즘, 환경재해에 이르는 전 지구적 재난의
위협 때문에 미래를 투사하는 우리의 능력이
감소되고 있는 현상, 금융자본주의의 투기성
단기 투자가 물질적 생산보다는 통화, 채권, 주식,
파생상품과 같은 추상적인 것을 판매하고 있는
현상 말이다. 이 모든 것은 의심할 바 없이 우리의
시공간적 좌표에 영향을 끼쳐 왔다. 소위 1세계
국가라 지칭하던 곳에 속한 평균적인 사람에게
미래는 더는 희망차고 근대적인 진보의 비전이
아닌, 단기 노동계약, 감당할 수 없는 의료 서비스,
평생에 걸친 채무상환(대출, 학자금 대출, 신용
카드)에 대한 불안의 불구덩이와 같다. 이런
현재주의에 굴복하기보단 '호랑이의 도약',* 다시
말해 이전 경험으로의 도약이 우리의 현재 상황을
이해하는 것과 많은 연관이 있을지도 모르겠다.
그러므로 변증법적 동시대성은 현재와 연관이

있는 과거의 돌발적인 출현으로 미래를 재부팅하려는 시대착오적인 행위이다.

또 어떤 사람들은 미술관 자체가 보수적인 기관인 까닭에, 시급한 것은 사회 변화에 주력하는 것이라고 말할 것이다. 그러나 이것은 양자택일의 문제가 아니다. 미술관은 우리가 중요하게 여기는 문화의 집단적인 표현물이고, 우리의 가치를 반영하고 논의하는 공간을 제공한다. 심사숙고하지 않은 채 앞으로 나아갈 수는 없다.[65] 내가 소개했던 세 미술관은 기업가, 여왕, 군사 기지의 이름을 따서 만든 곳이지만, 모두 미래를 주시하면서도 현재에 대한 진단으로 과거를 서술하면서 권력과 착취의 만행을 고발한다. 또한 이 세 미술관의 활동이 2011년부터 신자유주의 정부와 시 의회로부터 억압을 받아 내핍을 겪고 있다는 사실도 중요하다. 예산을 대폭적으로 삭감하는 것은 문화에 대한 접근을 교육과 복지처럼 기본권이 아닌—비록 이 모든 것 또한 조직적으로 국유화될지라도—사적 영역에 위탁할 수 있는 사치로 인식하기 때문이다.

그리고 이 사적 영역은 마음 내키는 대로 거리낌 없이 [공적 영역에] 개입하려고 한다. 미술관이 경제의 발전기일뿐만 아니라 사회적 지위와 개인 소장품의 가치를 높일 수 있기 때문이다. 여기서 두 개의 가치 시스템이 상충한다. 하나는 문화적이고 역사적인 성찰의 공간으로서의 미술관이고, 또 하나는 박애적인 나르시시즘의 저장고로서의 미술관이다. 99%의 관심사를 적절히 대변해야 하는 공공 미술관의 역량은 이런 교착 상태에 직면하게 될 때 더 절망적으로 보일지도 모른다. 그러므로 동시대 미술관의 새로운 미션에 활력을 제공할 방법을 눈에 띄지 않게 고안하는 노력을 기울이면서 지금 존재하고 있는 대안들을 고찰하는 것이 매우 중요하다.[66]

문화를 경제 가치에 예속시키는 신자유주의는 미술관뿐만 아니라 더 넓게는 인문학까지 폄하하고, 그 평가 시스템은 계량화된 지표(보조금 수익 예산, 경제 효과, 영향력 측정 단위로서의 인용 횟수)에 따라 점점 더 스스로를 정당화하게 되어 있다.[67] 절망적이지만 우리는 대안적인 가치

시스템을 고안할 수 없는 것처럼 보인다. 다시 말해 부지불식간에 후기구조주의의 사주를 받은 테크노크라시가 많은 어휘들을 해체해버렸는데, 이전 그 어휘들에는 문화와 인문학의 중요성이 담겨 있어 경제 논리와 무관한 용어로 그 중요성을 훨씬 더 긴급한 것으로 설득력있게 규정했었다. 그러므로 우리는 문화와 인문학이 회계, 사용 가치의 언어 너머에 존재하는 것으로, 그것들을 그 자체로 중요하고 특별한 것으로 이해할 수 있고 또 그렇게 되어야 하며, 또한 문화와 인문학이 수행하는 상상력의 행위를 보호하기 위해 만든 기관이 이를 소중하게 여겨야 한다고 주장할 수 있고 또 주장해야 한다.[68] 이 글에서 서술한 큐레토리얼 목적은 새로운 형태의 도구화로 보일 수도 있지만, 사실 그것은 이와 같은 예술의 자율성을 보호하기 위한 수단이다. 왜냐하면 사적인 위신을 단순히 강화하기보다는 이미 예술 작품 속에 내재해 있는 것에 기반해 문제를 제시하고 의식을 일깨우기 위한 것이기 때문이다.

문화적 가치를 분명하게 말해야 하는 임무는 미술관과 학계에서 지금 매우 시급한 일이다. 왜냐하면 미술관과 학계에서 재정 명령이라는 쓰나미가 공공영역에서의 복잡하고, 창의적이며, 상처받기 쉽고, 지적이고, 도전적이고 비판적인 모든 것을 침수시켜버리겠다고 위협하고 있기 때문이다. 중요한 것은 이것이 지금 일어나고 있는 이 같은 투쟁을 둘러싼 시간성의 문제라는 것이다. 즉 진정한 문화는 (실증주의적 자료에 기반을 두고 있고 또 입증할 수 있는 효과를 요구하는) 금융 자본의 가속화된 추상화와 회계의 연간주기보다 느린 시간의 틀 안에서 작동한다는 것이다. 그러나 이 같은 동시성의 결여는 정확히 대안적 가치의 세계를 시사한다. 이 세계에서는 미술관을 비롯한 문화, 교육, 민주주의가 스프레드시트 같은 단순한 표 계산, 혹은 여론조사를 통계상으로 속이는 일 등의 지배를 받는 게 아니라 우리가 풍부하고 다양한 역사에 다가가고 현재에 질문하며 다른 미래를 실현할 수 있게 해준다. 이 같은 미래가 아직 명명되지는 않았으나, 우리는 그 앞에 서 있다. '포스트'(전후, 탈식민주의, 포스트모더니즘,

포스트코뮤니즘)라는 용어가 지난 40년을 나타내
왔다면, 오늘에 이르러 마침내 우리는 기대의
시기에 와 있는 듯하다. 동시대 미술관이 우리가
집단으로 감각하고 이해하도록 도와줄 수 있는
시대 말이다.

* 스캐빈저(scavenger): 다른 동물을 사냥하는 대신, 동물의
 사체를 영양원으로 하는 동물을 뜻한다. 혹은 먹을 것을 찾아
 쓰레기 더미를 뒤지는 사람을 지칭하기도 한다.
* 브리콜뢰르(bricoleur): 인류학자 클로드 레비스트로스(Claude
 Lévi-Strauss)가 제시한 '브리콜뢰르'는 우리말로 '손재주꾼'
 이라 번역되는데, 주어진 도구와 지식을 토대로 자기 손으로
 무엇을 만들거나 문제를 해결해가는 사람을 가리킨다.
* 호랑이의 도약(tiger's leap, tigersprung): 발터 벤야민이 제안한
 과거를 향해 내딛는 '호랑이의 도약'은 바로 과거를 소환해
 냄으로써 현재를 다시 바라보는 것을 뜻한다.

PO**WE**R

MUSEUM

주

1 로절린드 크라우스, 「후기자본주의 미술관의 문화
 Rosalind Krauss The Cultural Logic of the Late Capitalist Museum
논리」,《옥토버》54호(1990년 가을) 14쪽.
 October
크라우스는《아트 인 아메리카》의 기사로 논의를
 Art in America
이어가면서 미술관들이 소장품을 매각하고, 경영
태도가 급작스레 등장하고, 미술관의 활동에
가해지는 미술시장의 압력을 명시하는 내용을
전한다.

2 여기에서 나는 수전 벅모스의 『헤겔, 아이티,
 Susan Buck-Morss Hegel, Haiti and Universal History
보편사』(피츠버그 대학 출판사, 2009)의 논쟁을
참조한다; (한국어판) 수전 벅모스, 『헤겔, 아이티,
보편사』, 김성호 역(문학동네, 2012). 벅모스는
사건을 보편적 관심사의 문제로 재기입하기 위해
 events
보편사가 사건의 탈민족화와 연관이 있다고
 denationalization
주장한다(예를 들면 홀로코스트는 독일사나
유태인 역사에 속하는 것이 아니라 모든 인류의

106

재앙이다). 하나의 범주로서 보편적인 것을
the universal
되찾으려 한다는 점에서 벅모스는 슬라보예
Slavoj Zizek
지젝과 알랭 바디우를 포함한 다수의 최근
Alain Badiou
사상가들에 속한다. 이들은 메타서사를 공격하는
후기구조주의자에 의해 해체된 보편적인 것을
회복하고자 한다. 다시 말해, 모든 것을 같은
서사에 끌어넣는 것이 아니라 역사에 대한
방법론적인 개입으로서 보편적인 것을 이용한다.

3 작가 히토 슈타이얼은 "동시대 미술은 브랜드 없는
Hito Steyerl
브랜드 네임이고, 급격한 변신을 필요로 하는
장소들을 위해 새롭고 창조적이며 긴요하다고
광고하는 빠른 안면 시술을 위해서라면 거의 모든
것에 무엇에라도 적용될 준비가 되어 있다… 만약
'동시대 미술'이 답이라면, 그 질문은 '어떻게
자본주의가 더 아름답게 보일 수 있는가?'이다"
라고 쓰고 있다. 히토 슈타이얼, 「예술의 정치학:
Politics of Art: Contemporary Art and the Transition to Post/Democracy
동시대 미술과 포스트/민주주의로의 이행」,
《이플럭스 저널》#21(2010년 12월). 이 글은
e-flux journal
웹사이트 <http://www.e-flux.com/journal/
politics-of-art-contemporary-art-and-the-
transition-to-post-democracy/>에서 참조할 수
있다.

4 사실 리처드 마이어가 설명한 것처럼 1930년대의
 Richard Meyer
 모마의 프로그램은 매우 다양했다. 선사시대
 암석화를 전시하거나 페르시아의 프레스코화와
 세잔의 그림을 복제하기도 했다. 미국 작가들의
 전시가 있었으나 라인하르트와 미국추상화가
 협회는 이 같은 작가들이 진정한 모던으로
 불리기에는 너무 늙고 너무 관습적이며 혹은 너무
 대중적이라는 점에서 반대했다. 리처드 마이어,
 『무엇이 동시대 미술이었는가?』(MIT 출판사,
 What Was Contemporary Art?
 캠브리지, 매사추세츠, 2013) 4장을 참조할 것.

5 1929년 10월 5일 알프레드 바가 폴 색스에게 쓴
 Paul Sachs
 편지, 위의 책 366쪽에서 인용.

6 여기에서 예외적인 경우는 1954년 세워진
 자그레브의 'City Gallery of Contemporary
 Art'인데 1998년에 'Museum of Contemporary
 Art'로 이름을 바꾸었다.

7 "기관이 큐레이팅과 상업을 뒤섞는 것은 좋건
 나쁘건 점점 더 미국 현대미술의 논리에 반영될
 것이다"(마이어, 전게서, 251쪽). 1950년 모마와
 휘트니 미술관, ICA 보스턴은 공동으로 모던의
 전통이 여전히 살아 있다는 선언을 발표하는데,

이는 모더니즘은 죽었다는 ICA 보스턴의 1939년의 주장을 뒤엎는 것이었다. J. 페드로 로렌테,『도시 근대성의 대성당』(애시게이트 출판사, 앨더숏, 1998) 250쪽을 참조할 것.

8 사치의 (논쟁적인) 구매 전략은 젊은 작가들의 작품을 대량으로 사들인 후 시장가치가 상승했을 때 전량을 판매하는 방식이었다. 아리파 악바르, 「찰스 사치: 젊은 예술가들에게 축복인가 저주인가?」(《인디펜던트》 2008년 6월 13일자 기사)를 참조할 것. "사치처럼 피후견인이었다가 비판자로 변한 가장 잘 알려진 사례는 이탈리아 신표현주의 화가 산드로 키아의 경우이다. 사치는 그의 작품을 구매한 후 1980년대에 시장에 내놓았는데, 키아의 작품 전체를 되팔면서 이 작가의 명성도 실제로 파괴되었다."

9 브라이언 골드파브 외, 「단기 소유」,『일시적 소유: 반영구적 소장품』(뉴뮤지엄, 뉴욕, 1995) 9쪽 이하를 참조할 것.

10 웹사이트 <http://www.newmuseum.org/files/ nm_press_faq.pdf>를 살펴볼 것. 최근 미술관 이사들이 구매한 작품 중 하나는 우고 론디노네의

〈헬, 예스!〉(2001)로, 이 작품은 2007~2010년 사이
Hell, Yes!
건물의 전면에 설치되었다. 2007년 바우어리 가로
Bowery
이전한 이후 뉴뮤지엄 전시에 이사들의 소장품이
포함된 적은 없었다. 2013년 3월 29일 뉴뮤지엄
홍보담당 가브리엘 에인슨에게 받은 이메일 답변.
Gabriel Einsohn

11 예를 들어 「'동시대성'에 대한 질의응답」,
Questionnaire on 'The Contemporary'
《옥토버》130호(2009년 가을) 55쪽에 대한 알렉스
Alexander Alberro
알베로의 답변,《전 지구적 동시대: 1989년 이후의
Global Contemporary: Art Worlds After 1989
세계 미술》전시(ZKM, 카를스루에, 2011), 그리고
알렉산더 덤배즈와 수전 허드슨이 엮은 『동시대
Alexander Dumbadze Suzzane Hudson Contemporary Art:
미술: 1989년부터 현재까지』(와일리/블랙웰,
1989 to the Present
옥스퍼드, 2013)를 참조할 것.

12 오쿠이 엔위저, 치카 오케케-아굴루, 『1980년대
Okwui Enwezor Chika Okeke-Agulu Contemporary Art in
이후 아프리카의 현대미술』(다미아니, 볼로냐,
Africa Since 1980 Damiani
2009)을 참조할 것. "동시대 아프리카 미술은 전통
미술(명백한 전식민주의)과 식민주의의 끝
양자에서 온 것이다. 즉 현재의 존재 조건은
포스트콜로니얼이다"(12쪽).

13 피터 오스본, 「동시대의 허구」, 『어디에나 혹은
Peter Osborne The Fiction of the Contemporary Anywhere or Not At All:
아무 곳에도: 동시대 미술의 철학』(버소, 런던/
Philosophy of Contemporary
뉴욕, 2013) 15~35쪽.

14 보리스 그로이스, 「시간의 동지」, 『공공』
(슈테른베르크 프레스, 베를린, 2010) 84~101쪽.

15 위의 책, 90쪽, 그 다음 인용문은 94쪽.

16 조르조 아감벤, 「동시대란 무엇인가?」, 『장치란
무엇인가? 외』(스탠퍼드 대학 출판사, 2009) 41쪽.
강조된 부분은 원본에 따른 것임; (한국어판)
조르조 아감벤, 『장치란 무엇인가? 장치학을 위한
서론』, 양창렬 엮음(난장, 2010).

17 위의 책, 46쪽.

18 그는 이와 같은 세계가 1980년대 후반에
나타났지만 결정적으로는 9·11 이후의 공통 의식
속에 존재한다고 주장한다. 테리 스미스, 『동시대
미술이란 무엇인가?』(시카고 대학 출판사, 2009);
(한국어판) 테리 스미스, 『컨템포러리 아트란
무엇인가』, 김경운 역, 마로니에북스, 2013).

19 '역사성'이라는 용어는 프랑스 역사학자 프랑수아
아르토가 특정한 시기의 지배적 질서를 서술하기
위해, 즉 사회는 어떻게 과거를 개념화하고
다루는가를 서술하기 위해 사용했다. 프랑수아
아르토, 『역사성의 체제』(쇠이유 출판사, 파리,
2001). '정신분열증'은 프레드릭 제임슨이 현재에

대한 고양되었으나 분리된 경험을 선호하는
포스트모더니즘을 특징짓기 위해 사용했다.
프레드릭 제임슨, 「포스트모더니즘과 소비사회」,
Postmodernism and Consumer Society
할 포스터 엮음, 『반미학: 포스트모던 문화에 관한
Hal Foster The Anti-Aesthetic: Essays on Postmodern Culture
글』(뉴 프레스, 뉴욕, 2002) 13~29쪽을 참조할 것;
The New Press
(한국어판) 할 포스터, 『반미학』, 윤호병 역
(현대미학사, 1993).

[20] 동유럽의 공식적인 담론에서 공산주의 과거에
대한 부정은 수많은 비디오 작품을 낳았다. 이
작품들은 오래된 미사용 필름이나 테크놀로지를
치료의 일환으로 결합하면서 이행의 심리적
효과를 탐구한다(안리 살라의 1998년 작품
Anri Sala
〈인터비스타〉와 데이만타스 나르케비치우스의
Intervista Deimantas Narkevicius
〈그의/이야기〉). 중동에서는 작품의 주요
His/Story
부분들이 레바논 시민전쟁과 이스라엘/파키스탄
역사에서 비롯된 에피소드를 다뤄왔다(아틀라스
Atlas Group
그룹, 왈리드 라드 또는 에밀리 야시르의 방대한
Waild Radd Emily Jacir
아카이브 작업을 생각해보라). 반대로 서유럽과
북아메리카의 작가들은 심리치료, 식민주의,
페미니즘, 시민권의 역사에서 간과된 순간들을
포착해왔다. 그들은 최선의 상황에서 과거

자체보다는 미래를 위한 대안들을 펼치기 위해 과거가 지닌 가능성들에 관심을 둔다(스탠더글러스, Stan Douglas 샤론 헤이스, 하룬 파로키). Sharon Hayes Harun Farocki

21 크리스틴 로스, 『과거는 현재이자 미래이다: Christine Ross The Past is the Present: It's the Future Too: The Temporal 동시대 미술에서의 일시적 전환』(컨티넘, 런던, Turn in Contemporary Art Continuum 2013) 41쪽.

22 디터르 룰스트라터, 「삽질의 방법: 예술에서 Dieter Roelstraete The Way of the Shovel: On the Archaeological 고고학적 상상력」,《이플럭스 저널 #4》(2009년 Imaginary in Art 3월). 강조된 부분은 원본에 따른 것임. 이 글은 웹사이트 <http://www.e-flux.com/journal/the-way-of-the-shovel-on-the-archeological-imaginary-in-art>에서 볼 수 있다.

23 조르주 디디 위베르망, 「역사와 이미지: '인식론적 Georges Didi-Huberman History and Image: Has the 'Epistemological 전환'은 이뤄졌는가?」, 마이클 짐머만 엮음, Transformation' Taken Place? Michael Zimmermann 『미술사가: 국가 전통과 기관의 실천들』(클라크 The Art Historian: National Traditions and Institutional Practices Clark Studies 스터디스 인 더 비주얼 아츠, 윌리엄스타운, 2003) in the Visual Arts 131쪽.

24 조르주 디디 위베르망, 「이미지에 앞서, 시간에 Before the Image, Before Time: The Sovereignty of Anachronism 앞서: 시대착오의 통치권」, 클레어 파라고, Claire Farago 로버트 즈베이넨베르흐 엮음, 『저항할 수 없는 Robert Zwijnenberg Compelling Visuality 시각성』(미네소타 대학 출판사, 미네소타, 2003)

41쪽, 조르주 디디 위베르망, 「잔존하는 이미지: 아비 바르부르크와 타일러적 인류학」, 《옥스퍼드 아트 저널》 25호 1권(2002) 59~70쪽을 살펴볼 것.
The Surviving Image: Aby Warburg and Tylorian Anthropology / Oxford Art Journal

25 알렉산더 네이걸, 크리스토퍼 우드, 『시대착오적 르네상스』(존 북스, 뉴욕, 2010, 14쪽)
Alexander Nagel / Christopher Wood / Anachronic Renaissance / Zone Books

26 위의 책, 34쪽.

27 내 입장은 토머스 크로와도 다르다. 크로에 따르면 시각예술 작품은 문학, 음악, 무용에 비견되는 독특한 시간성이 있다는 것이다. 왜냐하면 예술 작품의 대상들은 "역사의 주체들이 만들고 다루는 실제의 것들"이기 때문이다…." 토머스 크로, 「미국 미술사의 실천」, 《대덜러스》 135호 2권(2006년 봄) 71쪽. 동시대 미술에서 복제 기술의 사용은 이런 주장의 실행 가능성을 약화시켜왔다. [본문] 72~3쪽에 나온 레이나소피아의 기록 문서에 관한 논의를 보라.
Thomas Crow / The Practice of Art History in America / Daedalus

28 예를 들어서 뉴뮤지엄에서 역사는 잘 선택된 레트로 취향과 같이 유행할 수 있는 것에서만 나타난다. 심지어 역사 연구를 위한 완벽한 기회를 제공하는 주제의 그룹 전시에서도 논쟁은 나타나지 않았다. 2011년 《오스탈지아》전을 보면
Ostalgia

1960년 이후 러시아와 동유럽 미술은 1989년에서 1991년에 있었던 이데올로기적 이행에 대한 어떠한 언급도 없이 감성에 기초해 작품들을 병치시켰다. 이 전시는 시장이 지배하는 것을 효과적으로 허용하면서 정치적인 역사의 틀을 좋은 취향으로 치환시켜버렸다. (이 전시는 아주 적절하게도 러시아의 가스 독점 사업가 레오니드 Leonid Mikhelson 미켈손의 후원을 받았다. 그의 예술 재단의 명칭은 '빅토리아—동시대적인 것으로서의 예술'이다.) VICTORIA—the Art of being Contemporary 더하여 전시 제목은 대다수 작품이 1989년 이전에 해당한다는 사실에도 불구하고 '오스탈지아'라는 제목으로 모든 작업을 묶어버렸다.

[29] 1960년대 작업에만 계속 몰두한 서구 미술관들의 주제들은 규범이 되었다. 이 시기의 예술이 10년간 끌어온 실천을 아무런 문제가 없게 만들 만한 충분한 맥락을 공유하고 있다는 가정이 깔려 있기 때문이다. 주제적 접근법이 실패한 것으로 보일 때, 그것은 세대들의 병치가 아니라 지리적 병치에서 generational geographical 기인하는 경향이 있다. 다시 말해서 서구와 비서구 예술 사이의 대화, 특히 비서구의 예술이 (근대의 경우라면) 뒤늦고 파생적인 것으로, 또는

(토착적인 것이라면) 그냥 근대가 아닌 것으로
non-modern
자리매김되는 그런 대화의 창출 말이다.

30 그러나 이런 상대주의는 명백히 가치가 개입되지
않은 것도 아니고 기획 전시 내의 위계와도
모순된다. 예를 들어 테이트 모던의 경우 다수의
(수입을 창출하는) 개인전은 서구 남성 예술가로
이어진다. 반면 여성과 비서구 예술가들은 (티켓을
사지 않아도 되는) 터빈 홀과 프로젝트 공간에
제한되는 경향이 있다. T.J.데모스, 「테이트 효과」,
T. J. Demos The Tate Effect
한스 벨팅, 안드레아 부덴지크, 페터 바이벨 엮음,
Hans Belting Peter Weibel Andrea Buddensieg
『미술의 동시대성은 어디에 있는가? 글로벌 아트
Where is Art Contemporary? Global Art World
월드』 2권(ZKM, 카를스루에, 2009) 78~87쪽.

31 명시할 만한 하나의 예외는 테이트 모던의
신식민주의 시선에 대한 오쿠이 엔위저의
비판이다. 오쿠이 엔위저, 「포스트 식민주의 성좌」,
 The Post-Colonial Constellation
테리 스미스, 오쿠이 엔위저, 낸시 콘디 엮음,
 Nancy Condee
『예술과 문화의 이율배반: 근대성, 포스트
Antinomies of Art and Culture: Modernity, Postmodernism, Contemporaneity
모더니티, 동시대성』(듀크 대학 출판사, 던햄/
노스캐롤라이나, 2008) 207~229쪽.

32 예를 들어, 테이트 모던에 걸린 2012년 소장품은
4개의 방 주변에 전시되었다. '시와 꿈' 섹션은
Poetry and Dream

초현실주의에서 시작하지만 존 하트필드의 포토
몽타주와 산투 모포켕의 1997년 슬라이드 쇼
John Heartfield
Santu Mofokeng
〈검은 사진 앨범: 나를 봐〉, 요제프 보이스의
Black Photo Album: Look at Me Joseph Beuys
조각도 포함한다. '에너지와 과정' 섹션은 아르테
Energy and Process
포베라에 치중하였으나 수집가 재닛 울프슨 드
Janet Wolfson de Botton
버턴의 기증품도 전시장에 포함되었다. '플럭스의
States of Flux
상태' 섹션에서는 큐비즘, 미래주의, 소용돌이파를
기초로 구성했다. 그리고 '구조와 명확성'
Structure and Clarity
섹션에서는 양차 대전 사이의 추상에 주력하지만
큐비즘과 코리 아케인절로 확장한다.
Cory Arcangel

33 이러한 타임라인 밑으로 밝고 붉은 멀티미디어
부스의 억압적인 장치에는 기업 후원이 새겨져
있는데, 미술관은 이러한 장치를 통해 지배적인
신자유주의 규범의 메시지를 유지할 수 있다.

34 '리빙 아카이브'라 불리는 또 다른 전시 시리즈는
The Living Archive
관람객들에게 미술관 자체의 역사적 요소를
제시하는 한편, 미술관에 어떤 일이 있어왔고
무엇이 다시 한 번 가능한가를 상기시키는 행위로
미술관 자체를 투명하게 반영한다(미술관
웹사이트는 이 시리즈를 "미래에 관한 아이디어의
금고"로 묘사한다). '리빙 아카이브'는 미술관

역사에서 핵심적이었던 전시를 다시 논의했으며
(1972년 《거리》전) 에인트호번의 실험적
The Street
공간이었던 헷 아폴로하위스(1980~1997)에 관한
Het Apollohuis
축적된 정보를 제시하기도 했다. 또한 제2차 세계
대전 당시 나치에게 몰수당한 소장품의 출처를
연구한 결과물인 미술관 기록 파일 복사본을 보여
주기도 했다('미술관 인덱스—진행 중인 리서치').
Museum Index—Research in Progress
35 그럼에도 불구하고 이러한 규칙에서 벗어나는
일부 예외도 발생하는데, 일례로 기획전
《저항의 형태: 1871년부터 현재까지 예술가와
Forms of Resistance: Artists and the Desire for Social Change from 1871 to the Present
사회 변화를 향한 열망》(2007)은 반아베 미술관을
위한 일종의 선언이었다.
36 이 시리즈의 가장 유명한 실험은 《원 온 원: 프랭크
One on One: Frank Stella's
스텔라의 턱시도 정션》(플러그 인 #32)이었다.
Tuxedo Junction
전시장에는 1963년에 그려진 스텔라의 회화
작품이 홀로 놓여 있고 의자 하나와 작품과 관련된
읽기 자료(출판물, 서신, 전시된 역사, 컨디션
리포트, 이전 설치에 관한 삽화들)가 놓인 작은
책상만이 있다. 또한 책상 위에는 미술사학자
셰프 스타이너의 스텔라에 관한 작품 해석을 들을
Shep Steiner
수 있는 녹음기가 있었다. 《수장고 감상하기》
Kijkdepot

(플러그 인 #18)는 관람객들이 어떤 작품을 보기 원하는지 그 이유를 제시하는 조건으로 소장품 중 선호하는 작품을 선택할 수 있는 기회를 제공했다. 관람객이 선호한 작품은 수장고에서 전시장으로 옮겨져 놓였으며 이는 지역 거주자들이 무엇을 보고 싶어 하는지에 대한 감각을 미술관에게 제공하는 한편 "집단의 돌발적 큐레이팅" (크리스티안 베른더스, 『플러그 인 투 플레이』, Christiane Berndes Plug In to Play 반아베 미술관, 2010, 78쪽)을 이끌어냈다. 네덜란드 예술가 듀오인 빅판데폴이 기획한 Bik van der Pol '플러그 인 #28'은 요제프 보이스와 브루스 Bruce Nauman 나우먼의 작품을 룸패닉스 언리미티드(1975~ Loompanics Unlimited 2006)가 펴낸 140권의 책을 따라 전시했다. 이 중에는 『어떻게 당신 자신의 나라를 시작할 How to Start Your Own Country 것인가』, 『집에서 만드는 총과 무기』, 『당신의 Homemade Guns and Homemade Arms How to Clear Your 성년기 및 유년기 범죄 기록을 없애는 방법』과 Adult and Juvenile Criminal Records 같은 논쟁적 자립 안내서가 있다.

37 반아베 미술관의 홍보물. 웹사이트 <http://vanabbemuseum.nl/en/programme/detail/?tx_vabdisplay_pi1[ptype]=24&tx_vabdisplay_pi1[project]=546>에서 살펴볼 수 있다.

38 도큐멘타 7(1982)을 감독하고 돌아온 퓌흐스는 《미술관 소장품의 여름 전시 연출》전에서 예술의
Zomeropstelling van de eigen collectie
자율성과 전시 공간의 중립성, 관람자의 시각적 경험을 중시하는 그의 전형적인 특성을 유지했다.

39 웹사이트 <http://vanabbemuseum.nl/en/ programme/detail/?tx_vabdisplay_pi1[ptype]= 18&tx_vabdisplay_pi1[project]=863&cHash= d-56b07669a1b6f7825238b4941c741a1>를 살펴볼 것. 칼리드 후라니와 라시드 마샤라위가 2012년
Khaled Hourani Rashid Masharawi
도큐멘타 13에 선보인 프로젝트의 비디오 기록.

40 각기 다른 관람 행위는 (관광객을 위한) 상상의 지리학으로서 미술관 지도, 또는 한 명의 관객에서 다음 관객(산보객)으로 전달되는 빈 노트를 통해 활성화되었다.《플레이 반아베》가 지속되는 내내 기관의 투명성을 한눈에 볼 수 있었다. 소장품에서 남성 작가의 수, 여성 작가의 수, 비서구권 예술가 수의 윤곽을 드러내는 다이어그램이 (다른 통계에 둘러싸여) 전시장 벽에 붙어 있었고 찰스 에서는 전시 연출에 관한 대중의 질문에 답하는 비디오를 만들었다. 유튜브에 'Q&A Play Van Abbe part 4−Charles Esche'를 검색하면 볼 수 있다.

41 헤수스 카리요, 로사리오 페이로, 「전쟁은
Jesús Carillo Rosario Peiró Is the War Over?
끝났는가? 분리된 세계의 미술(1945~1968)」
Art in a Divided World (1945-1968)
15쪽을 살펴볼 것.

42 보르하비엘은 다음과 같이 쓴다. "만약 우리가
Borja-Villel
데카르트의 '생각하는 자아'를 에르난 코르테스
ego cogito Hernán Cortés
(멕시코 지역의 아즈텍 제국을 멸망시킨 스페인의
정복자—옮긴이)의 '정복하는 자아'로, 칸트의
ego conquiro
순수이성의 논리를 마르크스의 본원적 축적으로
pure reason primitive accumulation
대체한다면 어떤 일이 벌어질까?" 마누엘
보르하비엘, 「남쪽에 대한 논평」, 『엘 파이스』
Museos del Sur El País
2008년 12월 20일, 리카르도 아르코스 팔마의
Ricardo Arcos-Palma
「포토시 원리: 타지에서 우리는 어떻게 주군의
The Potosí Principle: How Can We Sing the Song of Our Lord in a Foreign Lands?
노래를 부를 수 있을까?」에서 영문으로 인용.
《아트 넥서스》80호(2011년 3~5월). 인터뷰는
Art Nexus
웹사이트 <http://certificacion.artnexus.net/
notice_view.aspx?DocumentID=22805>에서
살펴볼 수 있다. 전시는 베를린을 거쳐 볼리비아의
라 파스에서 진행되었다.
La Paz

43 2년 후, 《아틀라스: 어떻게 한 사람의 등에 세계를
Atlas: How to Carry the World on One's Back?
짊어질까?》(2011)은 20세기 예술의 대항적인
독해를 제공하기 위해 아비 바르부르크의 몽타주

방법론을 다시 제시했다. 큐레이터인 조르주 디디위베르망은 이렇게 쓴다. "《아틀라스》전은 아름다운 유물을 한데 모으는 걸로 기획된 것이라기보다는 특정 예술가들이 어떻게 작업하며―걸작이라는 질문을 넘어서―어떻게 이러한 작품이, 그리고 세상의 비규격화된 횡단하는 지식조차도 고유한 방법을 지닌 관점으로 사유될 수 있는지를 보기 위한 것이었다." 전시 브로셔는 웹사이트 <http://www.museoreinasofia.es/en/exhibitions/atlas-how-carry-world-ones-back>에서 다운받을 수 있다.

⁴⁴ 이 다이어그램들은 자크 라캉의 세미나 17(1969~1970) 〈정신분석의 다른 측면〉을 느슨하게 기초로 삼는다. L'envers de psychanalyse 여기에서 4항 배열의 치환은 '네 개의 담론들'(거장, 대학, 히스테릭, 분석가)을 Four Discourses 정교하게 만들어내는 데 사용된다. 다이어그램들은 고정된 용어(주제, 객체, 역사, 기타 등등)에 의지하기보다 역동적인 모델로서 각각의 담론과 그 행위자들 간의 관계를 설명한다.

⁴⁵ 슬라보예 지젝이 주장했듯이, 오늘날 관대한 자유주의적 다문화주의는 중립화의 한 형태, 즉

"타자의 타자성이 제거된 타자—핵이 빠진 타자를
decaffeinated
경험하는 것이다." 슬라보예 지젝, 「자유
Liberal multiculturalism
민주주의적 다문화주의는 인간의 얼굴로 오래된
masks an old barbarism with a human face
미개의 탈을 쓴다」,《가디언》(2010년 10월 3일).
The Gardian
또한 지젝, 「다문화주의 또는 후기자본주의의 문화
Multiculturalism, or the Cultural Logic of Late Capitalism
논리」,《뉴레프트 리뷰》1997년 9~10월호를
New Left Review
살펴볼 것.

[46] 자크 랑시에르,『무지한 스승』(스탠퍼드 대학
Jacques Rancière The Ignorant Schoolmaster
출판사, 1991); (한국어판)『무지한 스승』, 양창렬
역(궁리, 2008). 폭넓게 인용되는 이 책에서
랑시에르는 기이한 프랑스어 선생 조제프
Joseph Jacotot
자코토가 네덜란드어만 할 줄 아는 학생들에게
어떻게 이중 언어의 책을 사용해 가르치는지
묘사한다. 앙헬라 몰리나, 「보르하비엘과의
Ángela Molina Entrevista con Manel Borja Villel /
인터뷰/우리는 미술관에서 해방의 교육학을
Debemos desarrollar en el museo una pedagogía de la emacipación
개발해야만 한다」,《엘 파이스》(2005년 11월 19일)
El País
를 참조할 것. 인터뷰는 웹사이트 <http://elpais.
com/diario/2005/11/19/babelia/1132358767_
850215.html>에서 살펴볼 수 있다.

[47] 「남반구 붉은 개념주의 연합 선언」을 참조할 것.
Declaracion Instituyente Red Conceptualismos del Sur
선언문의 원문은 남반구 붉은 개념주의 연합

123

웹사이트 <http://redcsur.net/declaracion-instituyente>에서, 영문은 다음의 웹사이트에서 볼 수 있다. <http://www.museoreinasofia.es/red-conceptualismos-sur/red-conceptualismos-sur-manifiesto-instituyente>.

48 보리스 그로이스는 오늘날의 동시대 미술의 가장
 Boris Groys
 널리 퍼진 형태 중 하나가 기록이라고 주장한다.
 documentation
 기록은 예술의 제시가 아니라(왜냐하면
 어디에서든 발생하기 때문에) 단지 예술의
 레퍼런스일 뿐이라는 것이다. 보리스 그로이스,
 「생정치학 시대의 예술: 예술작품에서 예술
 Art in the Age of Biopolitics: From Artwork to Art Documentation
 기록으로」, 보리스 그로이스, 『아트 파워』(MIT
 Art Power
 출판사, 캠브리지/매사추세츠, 2008) 52~65쪽.

49 이 정책은 보르하비엘이 바르셀로나 현대
 MACBA
 미술관에서 이어온 활동의 연장선에 있는 것으로,
 기록연구센터(2007년 설립)로 결실을 맺었다.
 Centre d'Estudis I Documentació
 이 센터는 "지난 세기의 개시 이래로, 특히
 50년대부터 줄곧 예술적 생산은 단순히 예술작품
 자체 안에서만 이해될 수는 없으며, 또한 기록은
 미술과 같은 복잡한 문화적 생산물을 구성해내는
 언어의 기본 요소"라는 확신에서 설립되었다.

"이 아카이브는 또한 이와 같은 특정한 맥락에서 기록 보유물에 대한 관심이 부족했던 상황에 균형을 맞추어 주기를 바란다." 웹사이트 <http://www.macba.cat/en/the-archive>를 살펴볼 것.

50 이러한 유형의 재범주화는 선례가 있다. 존 카먼은 John Carman 영국에서 고고학적 유산의 변화 상태를 다음과 같이 입증해주고 있다. 즉 공공 복지와 교육에 대한 19세기의 자유주의적 관심에서 20세기 중반의 '좋은 국가와 안정적인 국제적 질서'의 담론으로, 그리고 (자본과 효율적 활용 측면에서의 가치인) '자원'으로서의 유산이라는 현재의 경영적 담론을 resource 통과하는 변화 상태 말이다. 존 카먼, 「좋은 시민과 Good citizens and sound 건전한 경제학: 영국 고고학의 궤도, '유산'에서 sound economics: The trajectory of archaeology in Britain from `heritage´ to `resource´ '자원'으로」, 클레이 매더스 외 엮음, 『가치의 유산, Clay Mathers Heritage of Value, 명성의 고고학: 고고학의 평가와 중요성을 Archaeology of Renown: Reshaping Archaeological Assessment and Significance 개조하기』(플로리다 대학 출판사, 게인즈빌, 2005) 43~57쪽을 참조할 것.

51 웹사이트 <http://www.museoreinasofia.es/actividades/programa-estudios-avanzados-practicas-criticas-2012>를 살펴볼 것. 150시간의 프로그램은 수익을 내는 모마의 교육 코스(5회

2시간 강의에 300달러)나 테이트 모던(5회 90분 세미나에 120파운드)과 현저한 대비를 이룬다.

52 이는 메텔코바 미술관이 후자를 선호하는 반면 슬로베니아의 현 정부는 전자의 전시를 선호한다는 것을 말해주고 있다.

53 웹사이트 <www.cultureshutdown.net>를 살펴볼 것. 2012년 10월 4일, 124년간 존재해오던, 보스니아헤르체고비나 국립박물관이 정부의 Zemaljski Muzej 충분한 재정 확보의 실패로 문을 닫았다(2015년 9월에 다시 문을 열었다―옮긴이).

54 이 목록이 전부가 아니다. 전시의 다른 부분에 《미래 없는 시간》(1980년대 하위문화)과 《계량적 Time Without a Future Quantitative Time 시간》(자율적 논리 형식 위에 세워진 개인적 시스템)이 포함되어 있다.

55 비록 바도비나츠는 동시대성을 시대 구분과 분명하게 동일시하지만("발칸 전쟁은 우리 동시대성의 시작을 나타낸다"), 소장품 전시는 1950년대의 작품까지 거슬러 올라간다. 즈덴카 바도비나츠, 「현재와 현전」, 『현재와 현전―반복 The Present and Presence The Present and Presence― 1』(모데르나 갈레리야, 류블랴나, 2012) 106쪽. Repetition 1

56 위의 책, 103쪽.

57 즈덴카 바도비나츠,「문화 생산의 새로운 형식」
New Forms of Cultural Production
(2012년 1월 10일). 이 글은 웹사이트 <http://
www.arteeast.org/2013/06/29/new-forms-in-
cultural-production/>에서 살펴볼 수 있다.

58 미술관 측은 백위군(러시아 혁명 때, 공산당의
White Guard
적군에 대항하여 정권을 되찾고자 결성된
반혁명군ㅡ옮긴이) 미술을 파르티잔 미술과
짝짓지 않았다고 비판받아왔다. 백위군 운동은 2차
세계대전 때 점령군과 협력했다.

59 웹사이트 <http://www.mg-lj.si/node/168>과
<http://radical.temp.si/>를 살펴볼 것.

60 아델라 젤레즈니크,「모데르나 갈레리야와
Adela Železnik On Education in MG+MSUM
메텔코바 동시대 미술관의 교육에 관해」(미출간
문서) 1쪽. 젤레즈니크는 모데르나 갈레리야와
메텔코바 동시대 미술관의 교육 담당 선임
큐레이터이다.

61 다른 기관으로는 율리우스 콜레르 소치에티
Július Koller Society
(브라티슬라바, 슬로바키아), 바르셀로나 현대
MACBA
미술관, 판헤덴다흐서 미술관(앤트워프), 반아베
Museum van Hedendaagse Kunst, MuKHA
미술관이 있다. 2012년에는 레이나소피아와 살트
SALT
(이스탄불)가 네트워크에 가입했다. 웹사이트

<http://internacionala.mg-lj.si/>를 참조해라.
2013년 '인터내셔널가'는 반아베 미술관의 찰스
에셔가 조직한 '예술의 이용—1948년과 1989년의
The Uses of Art—The Legacy of 1848 and 1989
유산'이라는 프로그램을 후원하려고 5년간 250만
유로의 보조금을 받았다.

[62] 누군가는 비엔날레가 이미 이것을 하고 있다고
주장할지도 모른다. 역사와 아카이브를 기념하는
작업들로 넘쳐나던 가장 최근의 도큐멘타 13
(2012)보다 더 나은 예시는 없다. (예를 들어
마이클 라코위츠의 설치 작업은 1941년 연합군의
Michael Rakowitz
폭격으로 손상된 도서관 책들을 카불의
조각가들이 돌로 재창조한 것으로, 탈레반의
문화재 파괴를 2차 세계대전 때 카셀이 겪은
파괴와 비교하는 텍스트와 사물들을 넣은 유리
케이스 옆에 배치했다. 또는 카더 아티아의 책,
Kader Attia
유리 진열장, 슬라이드 쇼를 포함하는 설치를 들 수
있는데, 이 작업은 1차 세계대전 이후 아프리카의
사물을 '보수'하는 것과 군인들의 얼굴을
'재구축'하는 것을 성형수술을 이용해 비교한다.)
하지만 나는 캐럴린 크리스토브바카르기에브의
Carolyn Christov-Bakargiev
프로젝트와 내가 여기에서 서술한 것 사이의

차이점을 끌어내고자 한다. 기본적으로 그녀의
전시에서는 (사회적 실천에서부터 퍼포먼스,
페인팅, '아카이브적 충동'에 이르기까지)
엄청나게 폭넓은 범위의 예술적 입장들이
전체적으로는 비결정적 상대주의 이상의 인식
가능한 입장을 생산하지는 못했기 때문이다. 반면
그녀의 전시에서 보이는 광범위하게 회고적인
분위기는 (위에서 인용한 룰스트라터의
글에서처럼) 미래를 대면하는 데 있어서의 체념적
무능력만을 전달할 뿐이다.

63 존 카먼은 이와 연관된 프로젝트를 '인지적
소유권'이라는 개념으로 고고학적 유산 안에서 cognitive ownership
배치시켜왔다. 존 카먼, 『문화적 재산에 반대한다:
고고학, 유산, 그리고 소유권』(덕워스, 런던, Against Cultural Property: Archaeology, Heritage and Ownership
2005)을 참조할 것. Duckworth

64 "역사 인식에서 코페르니쿠스적 혁명은 이러하다.
이전 사람들은 과거를 고정된 점으로 잡아두고,
현재를 이 점을 향한 지식을 간신히 개선하는
하나의 노력으로 보았다. 지금 이런 관계는
역전된다. 과거는 깨인 의식을 고취하는 것으로
방향을 바꾸는 변증법적 전환이 된다"(발터

벤야민). 수전 벅모스,『보는 것의 변증법』(MIT
The Dialectics of Seeing
출판사, 캠브리지/매사추세츠, 1989) 338쪽에서
원용; (한국어판) 수전 벅모스,『발터 벤야민과
아케이드 프로젝트』, 김정아 역(문학동네, 2004).

65 찰스 에셔가 쓰고 있듯이, "예술은 열린 마음,
가능성과 같은 기량을 활기 띠게 함으로써
 skills
민주적인 문화에 기여한다. 열린 마음과 가능성은
건설적인 정치 과정에 매우 중요한 것들을 다르게
보고 상상하도록 만든다. 이 과정에서 차이들은
끊임없이 절충되고 거기에는 대안들이 항상
존재한다." 찰스 에셔, 도메닉 라위터르스와의
 Dominiek Ruyters
인터뷰, 「미술관의 우주론」,《메트로폴리스 M》
 A Cosmology of Museums Metropolis M
(2013년 4월 17일). 인터뷰는 웹사이트 <http://
metropolism.com/features/a-cosmology-of-
museums/>에서 볼 수 있다.

66 미술관과 99퍼센트에 관한 논의를 보려면,
오큐파이 뮤지엄스 웹사이트 <www.
occupymuseums.org>를 참조할 것. 최악의 경우는
미술관의 가치가 더 이상 정치의식 있는 미술사가
아닌 미술시장에 의해 좌우되는 것인데, 더욱이
그 시장은 헤지펀드 매니저와 러시아의 과두정치

세력의 가처분 소득으로 인해 비대해져 있는데,
번지르르하고 지나치게 큰 남성 미술가들의
작품들이 우세한 것도 이러한 이유에서이다.
미국에서 사회의식이 있는 디렉터가 이끄는
대안적인 기관 또한 특이한 새 모델을 만들어
내는데, 예를 들어 뉴욕 퀸즈 미술관의 교육
프로그램이나 리우데자네이루에 새로 생긴
리우 미술관의 예술과 교육 통합 프로그램이 있다.
Museu de Arte do Rio

67 이와 같은 상황은 미술관 디렉터의 지위를
예술적인 것과 재정적인 것이라는 두 개의 직위로
분리하려는 경향으로 인해 더욱 악화되었으며,
이미 재정적인 것이 예술적인 것을 지배하고 있다.
인문학의 가치를 재개념화하려는 열띤 주장을
보려면, 스테판 콜리니,『대학은 무엇을 위한
Stefan Collini What Are Universities For?
것인가?』(펭귄, 런던, 2012)를 참조할 것.

68 사용가치는 문화산업, 교육, 레크리에이션,
투어리즘, 상징적 재현, 액션의 정당화, 사회적
연대와 통합, 금전적·경제적 이익이라는 관점에서
문화 인식과 인문학을 포함하고 있다. 존 카먼,
『문화 재산에 반대한다』(전게서) 53쪽을 참조할
것.

감사의 말

이 책의 제목은 다수의 사건들이 한데 얽히면서
떠올랐다. 첫 번째는 내가 2008년 미국으로
건너가면서 미술관 제도의 보수주의를 대면한
것이다. 두 번째는 2010년 가을 뉴욕 시립
대학교에서 '동시대 미술관'에 관한 세미나를
가르치며 〈지금의 미술관: 동시대 미술, 큐레이팅
The Now Museum: Contemporary Art, Curating Histories, Alternative Models
역사, 대안적 유형들〉 컨퍼런스에 참여한 일이다.
이 행사는 독립 큐레이터 국제 협회와 뉴뮤지엄이
Independent Curators International
함께 공동 조직해 2011년 3월 뉴욕에서
개최되었다. 세미나의 학생들은 컨퍼런스의 주요
발표자들처럼 영감을 주는 열정적인 대화
상대였다. 세 번째는 2008년 금융위기에 대한
반응으로서 2010년 유럽의 우경화가 초래한
프로그램들의 내핍 상태이다. 네덜란드 사례처럼

132

예술 분야의 공공기금 삭감은 미술 전문가들 사이에서 저항의 움직임을 이끌었으나 다른 공공영역의 낮은 공감대 때문에 심각한 예산 감축에 직면해 있다.

나는 이론적으로 수잔 벅모스의 작업에 빚을 지고 있다. 2011년 뉴욕 시립대학교 대학원에서 진행한 〈보편적 미술사〉 강연은 내 사고의 토대가 되었다.
Universal History of Art
감사해야 할 또 다른 사람들이 있다. 대학원의 '세계화와 사회 변화를 위한 위원회' 회원들,
Committee for Globalization and Social Change
클라크 미술협회(2013년 봄)의 동료들, 스벤
Clark Art Institute Sven Lütticken
뤼티컨, 스티븐 멜빌은 모두 초기 원고에 조언을
Stephen Melville
해주었다. 나의 다른 저서와 마찬가지로 이 책은 니키 콜럼버스의 아낌없는 피드백이 있었기에
Nikki Columbus
그녀에게 이 책을 바친다.

역자 후기

클레어 비숍의 『래디컬 뮤지엄』은 제목의 강렬한
빨간 색에서 그 성격을 짐작해 볼 수 있다. 그러나
이 책은 선언문의 집합도 엄밀한 이론서도 아니다.
도리어 책 어딘가에 오늘날의 현대미술관을
묘사하기 위해 등장하는 단어를 빌려 말하면, 흰
바탕에 단 페르조브스키의 삽화가 그려진
표지만큼이나 이 책은 꽤 '힙'하다.

이 책은 작다. 작은 책에 담긴 이야기는
들여다볼수록 쉽지 않은 첨예한 논쟁들을 쏟아
놓는다. 오늘날 '화이트 큐브'라는 말로 더는
해결되지 않는 미술관은 무엇이며, 이 답을 찾기
위해 알아내야 하는 '동시대'는 과연 무엇을
뜻하는가? 클레어 비숍은 자신이 보고 있는 유럽

미술관의 2013년 현재 시점과 상황을 적극적으로 활용한다. 현대미술관과 동시대성이라는 길목을 찾아가는 풍성함의 여정을 세우기 위해 클레어비숍이 획득하는 지도의 출발점은 실제 자신이 보았던 전시의 몇 장면들이다. 비숍은 자신의 방법론을 구성하기 위해 유럽의 미술관 세 곳을 자신의 관찰 대상으로 삼으며 이곳의 소장품, 설치의 방법론 그리고 다른 지역의 현대미술을 바라보고 설계하는 관점 등을 면밀하게 따진다. 그 어떤 문장도 오늘의 미술관은 이래야 한다는 당위를 따지지 않지만 신자유주의 체제 안에서 미술관이 획득해야 할 자세를 다룬다는 점에서 이 책은 상당히 메니페스토적인 면모를 띠고 있기도 하다.

에인트호번의 반아베 미술관, 마드리드의 레이나 소피아 미술관, 류블랴나의 메텔코바 동시대 미술관은 대한민국 서울의 미술관과 얼마나 닮아 있고 또 얼마나 멀리 떨어져 있는가? 책에서 언급된 세 곳의 미술관은 모두 신자유주의 상황에서 비롯된 예산 삭감과 경기 불황의 여파로

운영의 어려움을 겪으면서도 미술관 소장품과 아카이브를 활용해서 전시 활동을 왕성히 하고 있다. 이곳 미술관의 소장품은 한 사회가 중요하게 여기는 '가치'의 문제를 재생산하고 보존하기 위해 새로운 전시 방법론으로 재발명된다. 또한 전시 설치와 교육의 방식들이 깊이 있는 연구에 기반한 큐레이팅을 통해 동시대를 살아가는 젊은 미술인들과 관람객을 만나는 장치로서 심화하고 있다. 속절없이 지나는 시간 앞에서 미술관의 '동시대성'은 단선적인 틀로는 도저히 잡아낼 수 없는 난해한 상태들의 집합이다. 클레어 비숍은 이 책에서 미술관을 이미 죽은 관 무덤에서 꺼낸 송장이 아니라, 현대미술의 실험과 존재 방식을 통해 새로운 가치들이 피어나는 가장 급진적인 무대의 공기로 바라보고 있는 것이다.

결국 이 책은 2016년의 초입에 선 우리에게 미술관은 왜 필요하며 그것은 왜 공공의 것이 되어야 하는가의 논점을 제공한다. 클레어 비숍이 언급하는 '변증법적 동시대성'이라는 개념은 베일에 가렸던 과거 즉 주변화되었거나 열외된

것을 다시 현재로 가져와 기억을 새롭게 하는
일이다.

이러한 일이 다른 어느 곳이 아닌 미술관에서
일어나야 한다는 주장은, 동시대 미술관이
무엇인지에 대한 논의가 시급한 것뿐 아니라 현대
미술의 존재 자체가 위협받고 있는 대한민국의
상황에서 재차 곱씹어 봐야 할 문장이 아닐 수
없다. 그리하여 이 작은 책은 2013년 유럽 미술관을
모델로 쓰인 메니페스토인 동시에 어서 새로운
미술관의 형태를 상상할 것을 촉구하는
제안들이다.

이 책은 2013년에 쾨니히 북스에서 나온 책을
번역한 것이다. 미술사가이자 비평가,
큐레이터이기도 한 클레어 비숍은 미술계의
논쟁적인 의제들을 활발히 다룬다. 대표적으로
니콜라 부리오의 관계 미학을 비판적으로 다룬
「적대와 관계 미학」은 미술계에서 큰 반향을
Antagonism and Relational Aesthetics
일으킨바, 국내에서도 제법 널리 읽히며 저자의
이름이 알려지는 계기가 되기도 했다. 한편

더북소사이어티에서 열렸던 스터디 모임인 오프스쿨은 2015년 1월부터 이 책을 번역하기 시작했다. 정기적으로 아티클을 읽고 번역하며 1960년대 서구 미술사의 이론과 각자가 궁금한 현실의 질문들을 어떻게 연결할 것인가에 몰두했던 우리는 '급진적'이라는 단어를 표제로 붙인 과감함에 이끌려 이 책의 강독을 시작했다. 그리고 우연한 기회에 현실문화 김수기 대표를 만나 번역의 결과물까지 내게 되었다.

클레어 비숍의 책을 읽으며 대한민국 서울에 있는 미술관과 비교해보지 않을 수 없다. 2015년을 사건의 타임라인으로 구성해본다면 국립현대 미술관에 청년관의 신설을 주장한 청년관예술 행동에서 시작해 바르셀로나 현대미술관 (MACBA)에서 있었던 검열 논란의 장본인인 바르토메우 마리의 국립현대미술관장 취임에 이의를 제기하는 '국선즈'로 마무리된 시간이었다. 이 사건들은 미술관이 갖춰야 하는 공적 역할과 책무를 환기시킨다. 이런 시간들 속에서 동시대 미술관을 이해하고 상상하고 논의하는 데 이 책이

하나의 참고점으로 기능할 수 있기를 바란다.
단선적인 타임라인을 벗어나 이 시간에 어떤
가치를 부여할 것인가의 문제는 우리가 이 시대에
어떤 미술관을 상상하고 요구할 것이며 새로운
질서와 구조를 구현해나가느냐에 있을 것이다.

현실문화의 김수기 대표의 아량과 노고가
아니었다면 번역본은 미완성인 채로 디지털
파일로만 남아 있었을 것이다. 또 먼저 이 책의
일정 부분을 번역해 출간 예정 중이던 김장언
큐레이터는 오프스쿨의 번역 사실을 알고 흔쾌히
책을 번역할 수 있도록 배려해 주었다. 이 책에
모자람이 있다면 그것은 온전히 역자 여섯의
책임이다. 독자 여러분의 날카롭고 건설적인
지적을 기다린다.

오프스쿨 2016년 1월

찾아보기

래디컬 뮤지엄
— 동시대 미술관에서 무엇이 '동시대적'인가?

첫 번째 찍은 날: 2016년 3월 15일
세 번째 찍은 날: 2022년 1월 25일

지은이: 클레어 비숍
옮긴이: 구정연 김해주 윤지원 우현정 임경용 현시원

펴낸이: 김수기
디자인: 슬기와 민
마케팅: 김재은
제작: 이명혜

펴낸곳: 현실문화연구
등록번호: 제2015-000091호
등록일자: 1999년 4월 23일
주소: 서울시 은평구 불광로 128, 302호
전화: 02-393-1125
팩스: 02-393-1128
전자우편: hyunsilbook@daum.net
블로그: blog.naver.com/hyunsilbook
페이스북: hyunsilbook

ISBN: 978-89-6564-179-7 (03600)
가격은 뒤표지에 있습니다.